如果情绪有颜色

鑫玥 / 著

化学工业出版社
·北京·

图书在版编目（CIP）数据

如果情绪有颜色/鑫玥著．—北京：化学工业出版社，2019.8
ISBN 978-7-122-34490-8

Ⅰ.①如⋯　Ⅱ.①鑫⋯　Ⅲ.①色彩学-基本知识　Ⅳ.①J063

中国版本图书馆CIP数据核字（2019）第089764号

责任编辑：姚　烨　　　　　　　　　　　　　　　　装帧设计：韩　飞
责任校对：王　静

出版发行：化学工业出版社（北京市东城区青年湖南街13号　邮政编码100011）
印　　装：北京尚唐印刷包装有限公司
787mm×1092mm　1/16　印张8$\frac{1}{2}$　字数102千字　2019年9月北京第1版第1次印刷

购书咨询：010-64518888　　　　　　售后服务：010-64518899
网　　址：http://www.cip.com.cn
凡购买本书，如有缺损质量问题，本社销售中心负责调换。

定　　价：58.00元　　　　　　　　　　　　　　　　版权所有　违者必究

始于心上，落于笔尖

 画水彩是一个偶然。偶然遇见、偶然思考、偶然落笔并成书。所以这本书里包含了太多"第一次"，第一次写诗、第一次品味每一种情绪、第一次把情绪画在纸张上，这也是首次用绘画的形式诠释"人生"。我想说简单的话，用轻松的笔触，表现不简单的情感，我很用心地完成了这本书。

 这本书的明线是人的各种情绪，而实际上是在讲述一个人从出生到死亡的不同成长阶段。对于画风原本比较忧郁的我而言，完成整本书的绘画和写作是一种挑战。因为很多时候，我必须调整自己变成那种心情——真实体会到内心的感受后，画起来才会更加顺畅——也因此令绘画增加了不少难度。完成至今回忆起来，我真的就是在用画讲故事。

 世间万物在我看来都是有生命的，颜色也是有情感的，情绪可以用各种形式进行表达。在这些情绪面前，我选择了某一种可能的表达方式去体现，以"人"为主角，搭配动物或者植物，并尽可能用颜色说话。许多人喜欢一首歌、一间咖啡屋或是一个街角，是一种情怀。我画水彩也是一种情怀。当我可以敏感地捕捉到作为人而存在的情绪时，绘画可能是一个表达自己的窗口。这更像是在写一本日记，我看，我听，我感，我渴望。不指望每个人都会赞同这些表达方式，只希望某些画真的可以感动你。

如 果 情 绪 有 颜 色

目录

- 好奇 001
- 欢愉 015
- 郁 029
- 悸动 043
- 幻想 055
- 悲伤 073
- 愤怒 089
- 豁朗 101
- 幸福 117

我想触摸它的温度

我想品尝它的味道

我想闻一闻空气中弥漫的清凉

我想生活在这里

直到地老天荒

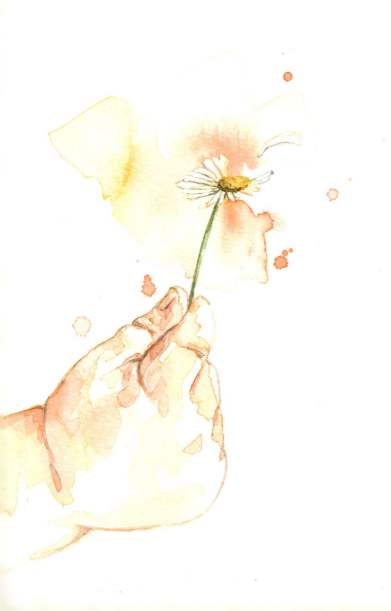

好奇

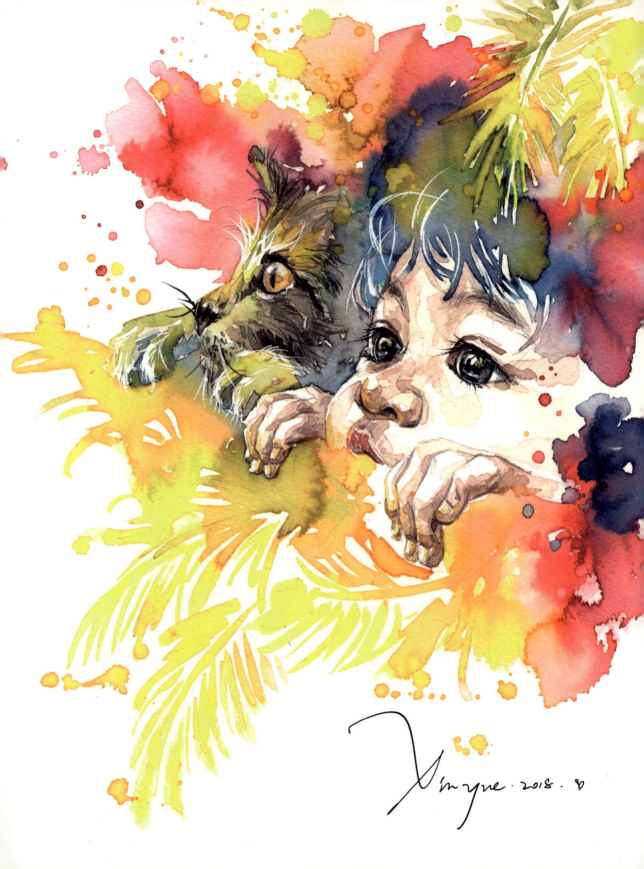

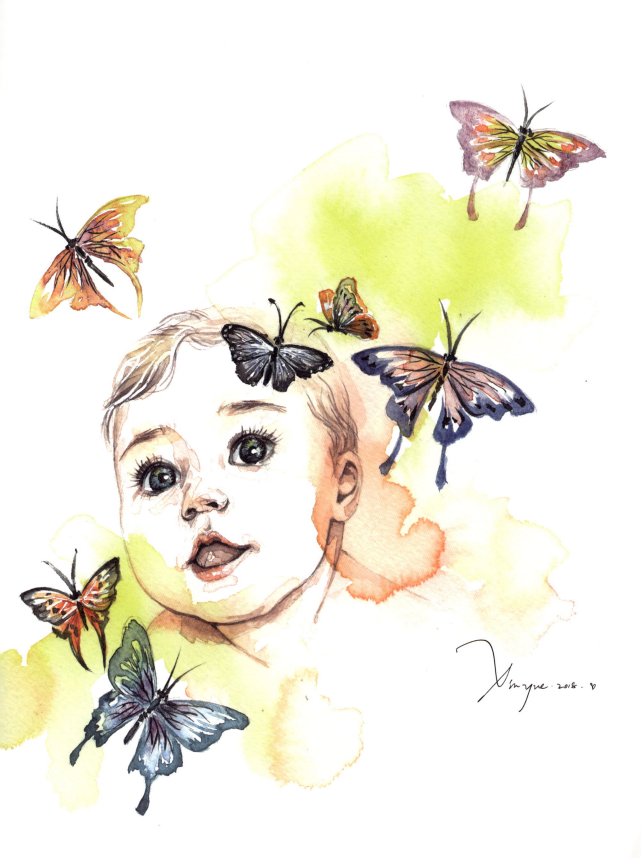

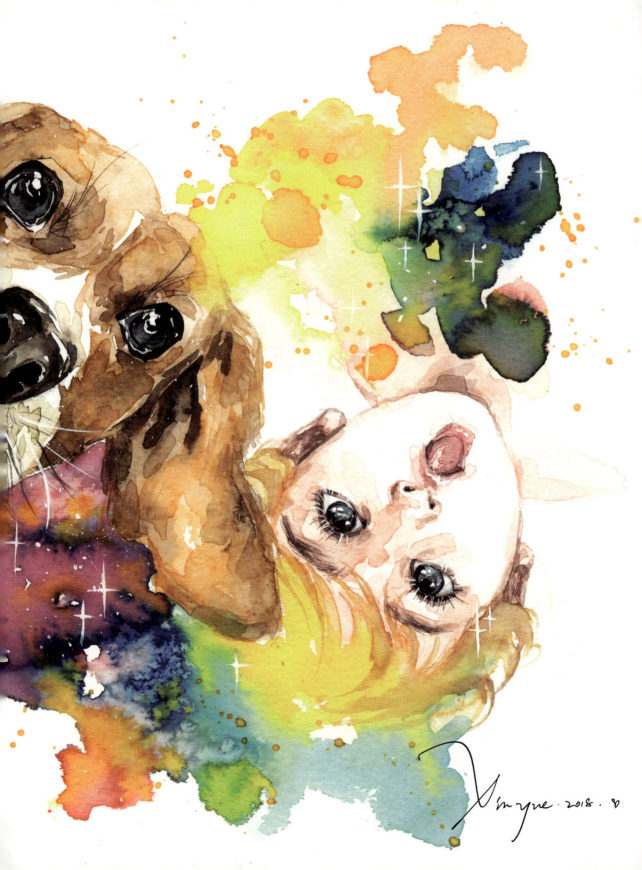

好奇 /情

 一个人刚刚来到这个世界时，内心是简单而善良的。眼睛看到什么，心里就是什么感受。好奇心伴随着每一个第一次，直到认识、了解、信赖。那个时候的世界，大概闪着光吧。贪恋妈妈的怀抱，也喜欢听床头上挂着的铃铛响，期待在爸爸宽厚的肩膀上靠一靠，偶尔看看窗台上跑着的小蚂蚁，感觉今天很明亮。那个时候快乐很简单，好奇心可以让自己一个下午只做一件事，每次看到的都不一样，也期待着下一次新的惊喜。眼睛可以环视360度，地球真的是圆的。哪怕突然出现一只小怪兽，只要它在做鬼脸，依旧可以咯咯地笑。

 虽然"好奇"是无处不在的，我们也会在人生的各个阶段对我们没有见过的事物都感到好奇，内容也是不同的。但是在这里，"好奇"站在孩子的视角去讲述，因为他们的眼神很单纯，好奇的事物也更加简单直接。我想用这种"人之初"的状态去描绘这种情绪，作为整本书的开篇，希望可以回归童真。

好奇/色

　　这种情绪应该是觉得眼前闪着光的,每一个想法都像一颗小星星。所以好奇是以柠檬黄为主色调的彩色星空,星星是直截了当地勾上去的。

　　先说最重要的柠檬黄。提到黄色,会让人想起黄金、光、向日葵等这些有能量的词汇。很多人都说黄色是光的颜色,但其实黄色也是一种富有争议的颜色,它在"褒"与"贬"两个极端存在,曾经也被赋予"背叛"之名。从"贬"这个角度出发,是灰度较高的黄色,比如土黄、棕黄等,它们可以代表衰落、失落。比如站在西方人的角度,黄色通常被加上"背叛者"之名,经常被戴上"不忠"

▲ 柠檬黄

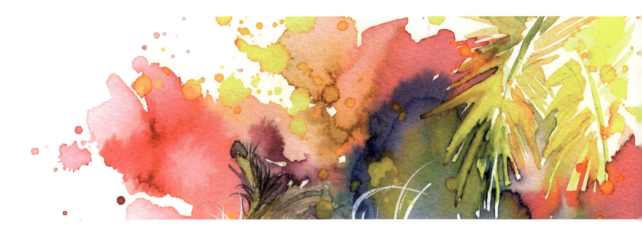

▲ 彩色星空

的帽子。但是在中国，明黄色、金黄色等是帝王之色，曾在历朝历代中代表了不可侵犯的权力。黄色在交通标志中又代表了等待，没有红色和绿色给人的强制性，更像是一种可以商量的颜色。所以说，黄色是富有争议的。

但是不管如何，在"好奇"这里，它只有正能量。它是"人之初"的好奇心，是一种善意的理解。因此在这个章节主要运用的是黄色中最耀眼、明度最高的柠檬黄，这种黄色与低明度的、昏暗的颜色放在一起，如同会发光一样。也许柠檬黄只是画面中一道微光，却给了"好奇"耀眼的光芒。这种光就像好奇心迸发出来时，眼神中透露出的欣喜。所以孩子的头发和周身被柠檬黄包裹，像一颗颗闪烁的星星。在柠檬黄里可以点缀一些发橘的黄色，让这种明度较高的黄可以更好地与其他颜色衔接。

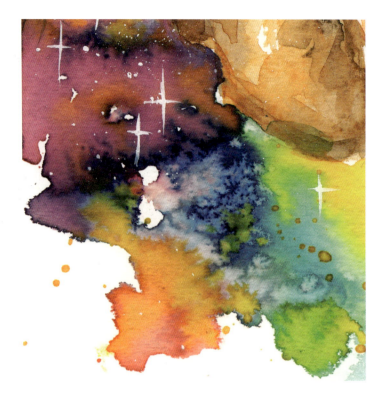

▲ 彩色星空

　　孩子的眼睛是清澈的，世界是多彩的，所以在这里还运用了彩色星空这一元素。单纯的人看到的颜色更为鲜艳、丰富。眼前的每一个事物都是一个鲜活的生命体，独自散发出自己的光。如彩虹一般的星空，就像孩子眼里的完美世界。红色代表激情，蓝色代表广阔，绿色代表活力，紫色代表浪漫，白色代表纯洁。每一种颜色也是不同的情绪，像是在说着此刻的喜怒哀乐。彩色的星空在"好奇"里，代表了万千的新鲜事物，也代表了在孩子脑海中迸发出来的各种情绪和猜想。它可以丰富画面，让柠檬黄看上去更加舒服，也让好奇的事物丰富起来，引发人的猜想。

好奇 / 色组

 如果说柠檬黄是主色调，那么周围的彩色星空就是环境色。若画面中只有一种明艳的黄，那么这种黄会给人单调、刺眼的不适感。柠檬黄是好奇的主旋律，为了在第一时间调动起情绪，这种颜色主要出现在孩子的头发上和主体的周围，在画面最中间的位置。柠檬黄把孩子和小动物衬托出来，结合他们的目光，强调主题。在好奇这个章节中，色彩组合主要运用了"彩色"，一个是彩色的星空，另一个是色彩斑斓的蝴蝶。这两种彩色的事物都像是围绕着柠檬黄的精灵，为这一份耀眼的光再加一些灵动，引发人的好奇心。彩色包含多种颜色，有些颜色明度偏低，可以让画面沉下去，不那么浮躁，同时也可以让柠檬黄更明亮。这样的结合不仅可以突出中心色，同时还可以丰富画面内容，一举两得。

好奇 / 构图

我们都曾经是孩子，现在也可以还是个孩子。回归纯真，对世界保留好奇心，生活会变得更加有意义。

"好奇"以婴儿的视角观察世界，给观者一个孩子式简单快乐的画面。第一张为小孩和猫咪趴在一起向前看，构图感觉像是从一个缝隙里探出来，对外面的世界产生好奇。虽然他们是画面的主体，但是并没有布满整个画面，而是作为画面中心详细刻画，与周围写意感觉的黄色叶子形成虚实对比。这样的处理方式可以让画面更有层次，反而突出了他们的眼神，同时也让黄色叶子融入环境中。孩子的眼睛和猫咪的毛发也被环境色影响，点缀了黄色，让画面更加和谐。

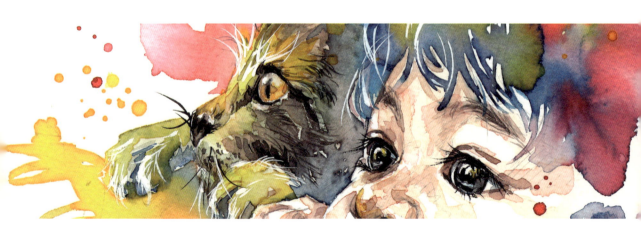

▲ 眼神和毛发被环境色影响

第二张画面为一个婴儿望着右上方,眼神中有些惊讶与好奇。因此婴儿位于偏左的位置,让右侧空间感更强,可以增加想象空间。周围加一些飞舞的彩色与蝴蝶,这些蝴蝶像是婴儿眼中所好奇的事,它们像在逗他开心,追逐着孩子的目光,又像是和他一起在寻找什么。婴儿好像什么都没有见过,他努力在理解和感受,好像快要笑出来了。

另外一张是婴儿和小狗之间的互动。动物与孩子之间的互动很自然、简单,尤其是可爱的小猫和小狗,他们对世界好奇的程度也像一个孩子。小动物陪伴在孩子的身边,观察着他们在观察的事,也在感受着一场好奇。彩色的星空环绕着他们,星星点缀在其中。这些星星像在与孩子和小狗一同发出惊奇的感叹。

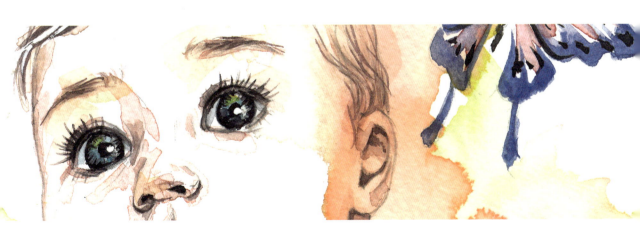

▲ 好奇的眼神

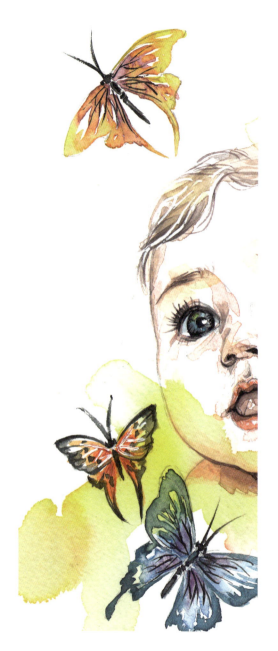

▲ 蝴蝶引导孩子视线

▲ 彩色星空与小狗

▲ 孩子与彩色星空

我们是好朋友

下雨了一起撑伞

我们挽起裤脚

蹚水摸鱼

我们去山顶看日出

在沙滩采集贝壳

我们去草原骑马

呼吸雨水滋润过的泥土香

我们去北极

被浩瀚的冰封世界震撼

沉浸在北极光里忘了自己

欢愉

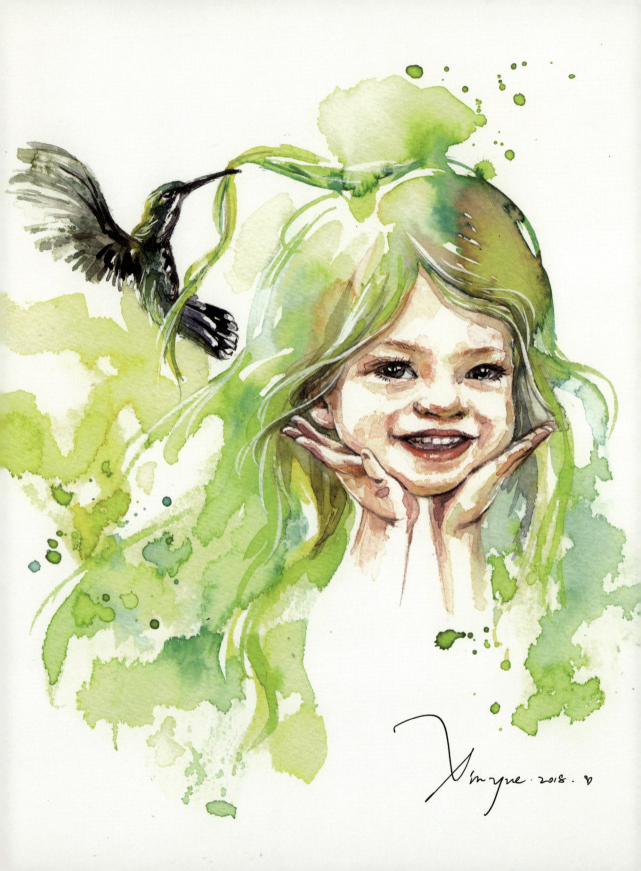

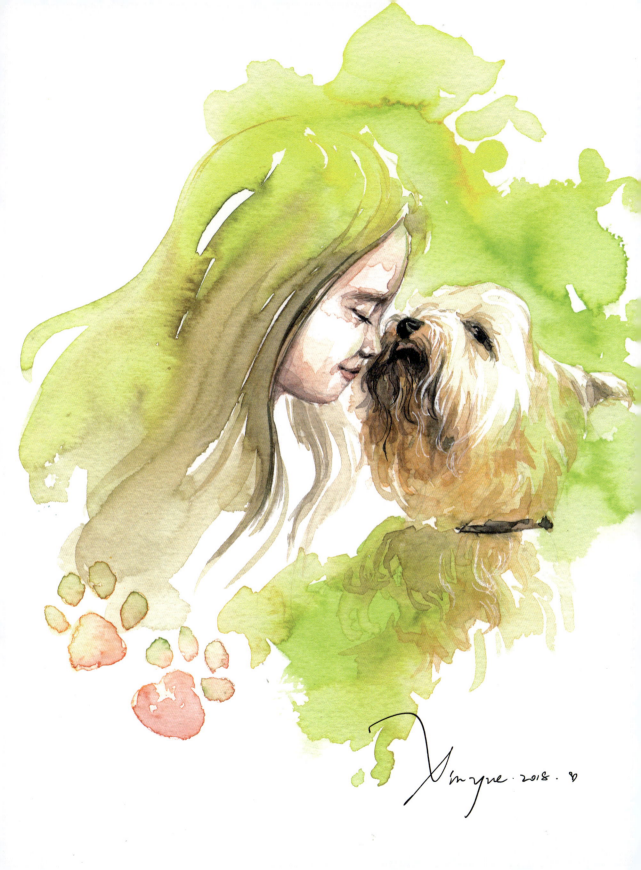

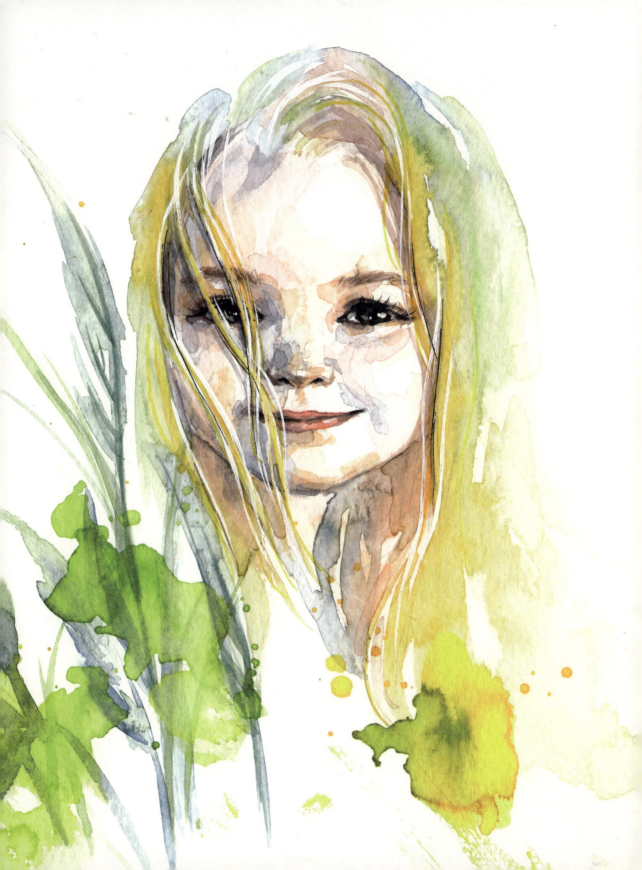

欢愉/情

　　欢愉，也是快乐。快乐很简单，要的不多，获得的就会更多。欲望大的人，永远得不到快乐。快乐是分享，可能是一杯水、一颗糖果或者一句玩笑。只要对方和自己一起开心，这份快乐就会翻倍。

　　小时候觉得什么都有意思，追跑打闹、嘻嘻哈哈地就长大了。童年里，我们都有只属于那个年纪的游戏和玩伴，现在回想起来，那些画面是温暖的，是闪着光的。如果要用一个季节去形容它，应该是初夏。花开得正好，叶子都是鲜嫩的，阳光有些刺眼，知了快要伏上树梢。我们跑得满身大汗，可是再累也阻挡不了开怀大笑。不知道那个时候的你，有没有得到过一件心爱的玩具，它现在可能还摆在屋子里的某个角落；你有没有养过一只小动物，它见到你时莫名亲近，毫无防备；你有没有交到一个朋友，他现在还在你的身边给你鼓励、陪你成长。

　　欢愉是记忆里最简单的快乐，是童年。

欢愉/色

如果要给欢愉定义一个颜色,我想它应该是初夏的颜色,是阳光和绿叶的颜色,是给人活力和新鲜生命的颜色。这种颜色让人看到以后备感轻松、舒畅,就像看到草原时的感觉。因此这章的主色调是草绿色,配色加入了一些发蓝的青绿色,同时为活跃气氛,又点缀了一些明快的黄色。

▲ 草绿色

绿色是大自然的颜色，它富有生命力，总是充满活力和希望。它是未成熟的颜色，正在成长和吸收养分。因此在形容青春的时候，有时会听到"青苹果"三个字。在童话故事中，巫婆熬制的毒药往往是绿色的，让人看了会上瘾。绿色也是恶魔的颜色，像是被施了魔法，有着独特的吸引力。在西方文化中，在关于"神"的画像中会突出这一点。一般上帝会披着蓝黄相间的袍子，头顶上发着光，而那些邪恶之人会被赋予绿色。绿色在交通标志中还可以代表通行，看到它以后心情会变得舒畅，也可以让自由感无限放大。绿色在众多绘画作品中都被用于表现自由、希望，很多画家会用来描绘田园风光和悠闲的下午茶时光。绿色在公益事业上还代表了和平，很多人会系绿丝带，也会用绿叶搭配和平鸽的标志来传递正能量。

绿色是间色，是由黄色和蓝色调和而成的颜色，有不同的明度和纯度划分。比如高雅的墨绿色、像大海一样的蓝绿色、森女系的豆沙绿、宝石一样的翡翠绿，以及运用到欢愉这章里的草绿色。

草绿色是绿色色谱中纯度较高、偏黄的绿。这种绿色比春天暖了一些，更像是刚钻出土壤的嫩芽。生命的状态就像是人的童年，幼小而充满生命力，刚好贴合主题。草绿色比其他的绿要多包含一些阳光的颜色，像是初夏的感觉，可以让看到的人感受到一些温暖和愉悦。因此欢愉这章的主色调是草绿色，讲述的是童年时简单的快乐。

青绿色是黄和蓝调配时蓝色成分多了一些的绿。这种颜色时常出现在中国山水画中，通常被叫做"青绿山水"，画面中主要包含石青和石绿色，给人清爽的感觉。青绿色不像草绿色给人年轻的感觉，相反地多了一些稳重。这种颜色通常用来描述儒雅之人，体现出其气质出众、不理世事、不喜欢被控制、自由自在的性格特点。在《欢愉》这章中，青绿色的"青"与黄绿色中的"黄"形成一种对比，让画面颜色搭配更高级。同时这种偏冷的颜色也可以让过于活跃的草绿色更加稳定地落在纸上。在这章里，青绿色还可以给人凉风袭来的感觉，让充满阳光的草绿色多一些阴凉。

◀ **青绿色**

欢愉 / 色组

绿色虽然是间色，是由三原色中蓝色和黄色调和而成的颜色，但是它却是所有间色中给人感觉最纯粹的颜色。欢愉用草绿色来体现快乐带给人的轻松感和愉悦感，让人看到以后想到童年，如沐春风，如沐朝阳。在这种代表青春的颜色中再加入青绿色，一个是为了丰富画面，另外一个原因是这种偏冷的绿色与偏暖的草绿色结合在一起会增强冷暖变化，让画面更有光感。随便撒上去的黄色可以很好地活跃气氛，如同阳光在跳，也如同心在跳，让欢愉跃然纸上。

欢愉 / 构图

我始终认为，孩子和动物在一起时的状态总是很容易让人感受到快乐。他们之间的互动是直接而真诚的。童年的时候，总有一只小动物可以让一个小孩子初次感受陪伴和责任。他们一起成长，一起愉快地玩耍，很直接地表达喜爱，毫无顾虑。都说一个人如果经历了太多，会变得世故，快乐会越来越难，所以快乐属于简单而没有防备的人。如果要选择一个人生阶段去形容它，那一定是童年。那个时候没有太多欲望，但懂一些事，也知道自己喜欢什么，因此欢愉的主角是儿童。

▲ 小鸟叼起头发

 第一张是一个女孩正在捧着脸颊微笑，一只深绿色的小鸟叼起了她的一缕头发。他们互相调动起快乐的气氛，让欢愉的感受跃然纸上。女孩的头发是绿色系，发暖和发冷的绿色搭配在一起，让结构感丰富起来。

第二张画面中小女孩与小狗亲密地靠在一起，呈现"人"字形相互支撑关系，这样的布局并非稳定的三角形支撑，是可稍做停留，也可一触即散的，让画面呈现出一种亲密感，又似乎下一个瞬间他们就又欢快地奔跑玩耍了。角落里的狗爪印，采用粉色系颜色进行撞色，与画面整体形成对比色，像是两个人友谊的印记，单纯而可爱，可以很简单而直接地增加一些愉悦感。

　　第三张是横幅构图，面带微笑的小女孩静静地望着前方，目光平静恬淡，像是在回味快乐的时光。画面另一侧留出大量空间，点缀一些随风飘荡的树叶，让画面更富有生命力。搭配被微风拂起的发丝，笔触轻松自在，自然留白，让人觉得舒服，画面疏朗透气。

孩子与小狗人字形结构 ▶

▲ 狗爪印

▲ 随风飘荡的叶子和发丝

花在盛开

等待明日的枯萎

开怀大笑

眼角也闪着泪光

日出必有日落

人生必有离世

在世间的温柔里感受着残酷

在昏暗的生活中寻求阳光

郁

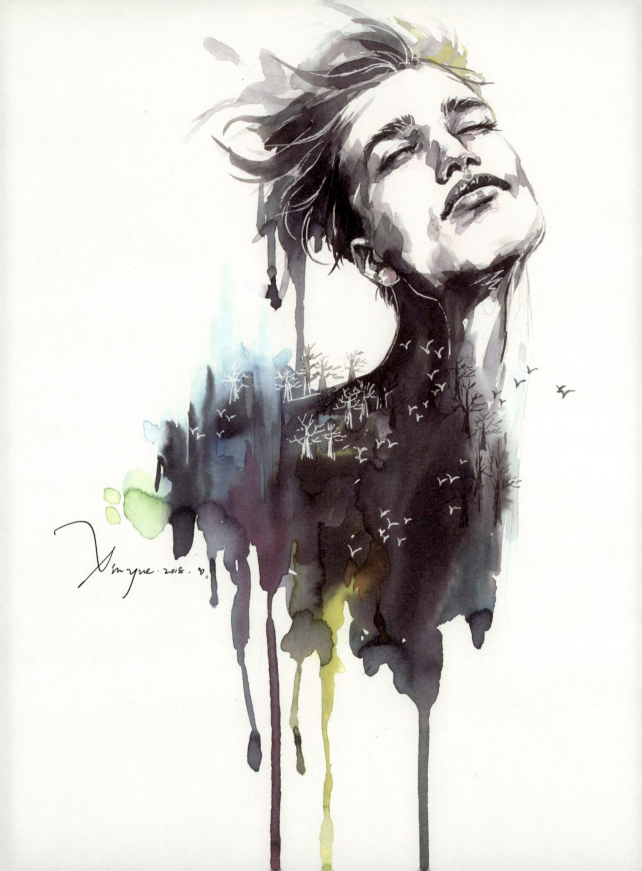

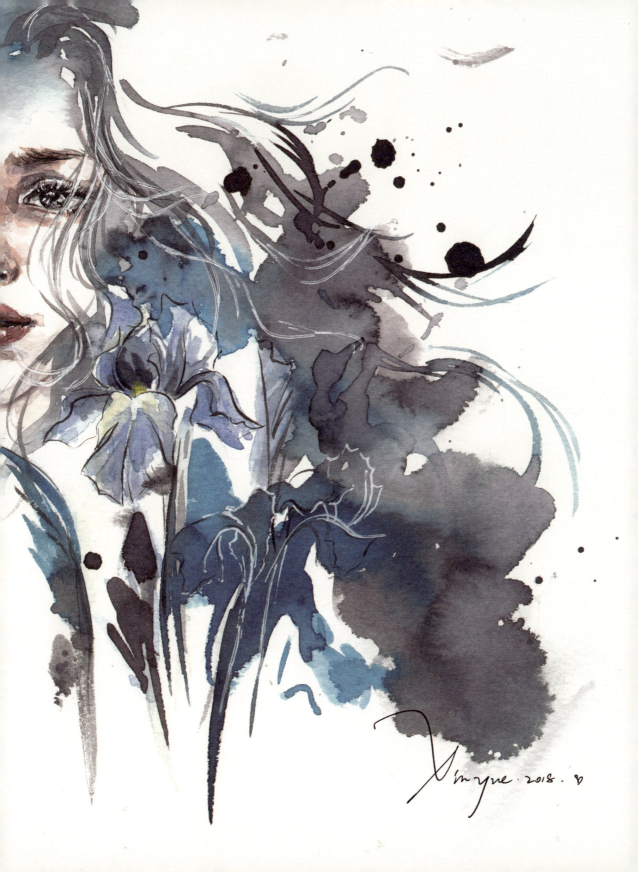

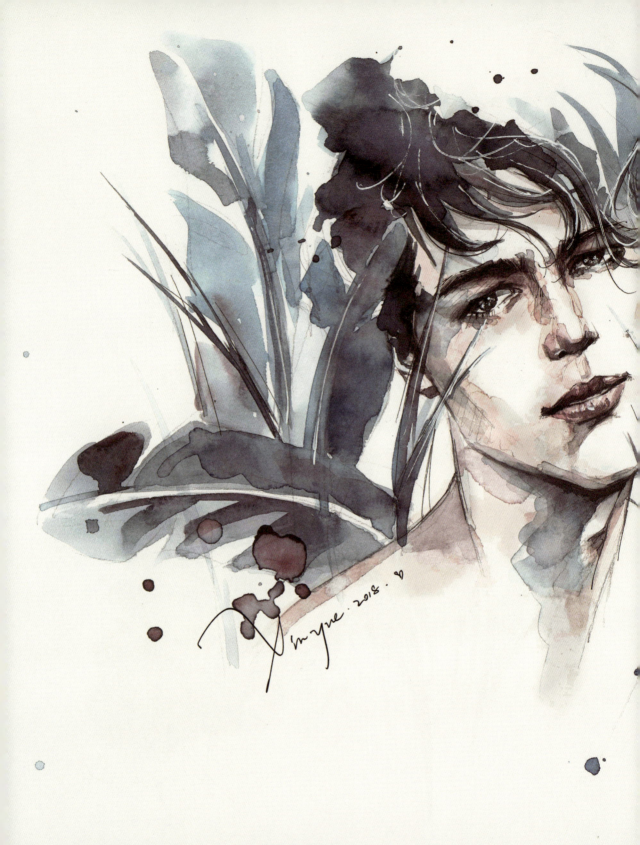

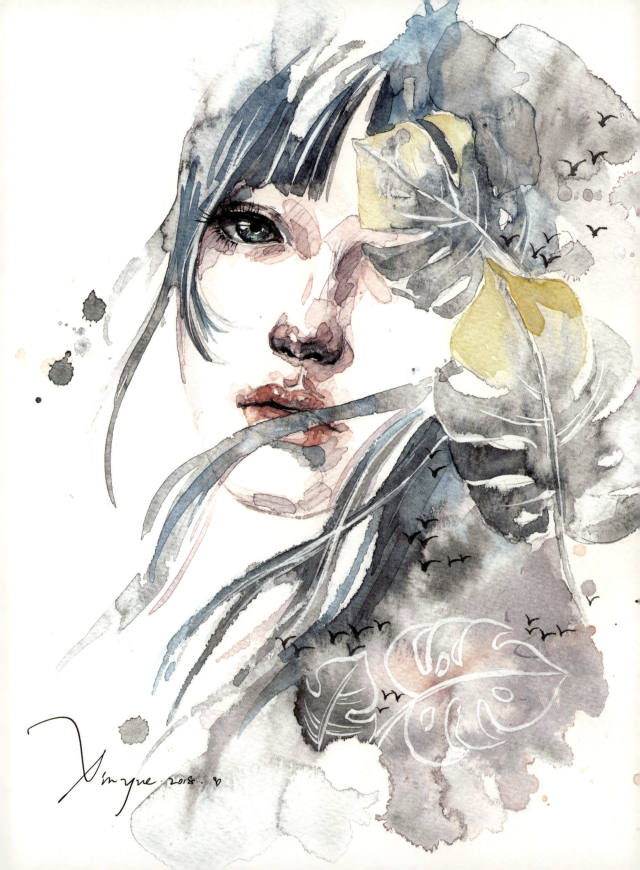

郁 / 情

敏感而脆弱的灵魂，总是对每个细节明察秋毫，在许多人眼里，这大概是个疯子吧。生活中有很多小事，可以让人瞬间陷入一种伤心，得到的时候便也知道那是失去的开始。于是很容易陷入一种怪圈里，暗自神伤、无法自拔。有的时候会因为一个搀扶、一个微笑，感动到热泪盈眶，也会感叹世界怎么会如此温柔。温暖的背后总有寒凉，艳阳与阴霾并存，忧郁站在分界线上。它贪恋幸福，也不能割舍悲伤，自虐到自己给自己拥抱。眼泪是一瞬间就可以流下来的，可能因为感动，也可能因为忧伤。

郁，一首忧伤的散文诗。

忧郁就只是忧郁，没有悲伤那么壮烈。它包含的情感绝不是单方向的，而是阴阳并存的情绪，所以画面给人的感觉应该是淡淡忧伤感中还带有一些其他的东西。

▲ 微妙变化的孔雀蓝

郁／色

忧郁的主色调是孔雀蓝，灰色令高饱和的孔雀蓝的冰冷感微微柔和，让这份冰冷沉静下来。画面上呈现的是淋湿过的冰凉感。

孔雀蓝这种蓝色常出现在瓷器釉色中，它如同银色或者金色一样有些微妙的金属感，像是阳光下的蓝宝石，冷静而绚丽，颜色变化极其丰富，不是单一的颜色。孔雀蓝也会因为光线的不同而变化成偏蓝或者偏绿的颜色，所以很多人说不清它到底是什么色。孔雀蓝是一种偏冷的蓝色，是所有蓝色中给人感觉最高贵、神秘的颜色。我国古代有一种传统工艺叫"点翠"，主要用动物的羽毛制作。而用这种工艺制作的头饰，通常出现在身份地位较高的人身上，历史文

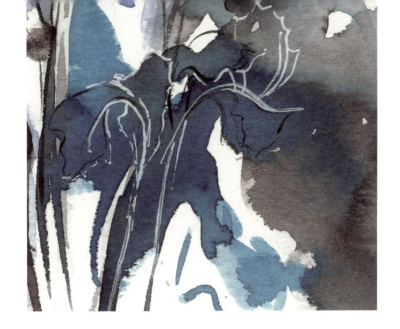

▲ 孔雀蓝

献也有诸多记载。而在动物的选择上，翠鸟的羽毛是主要材料。因为翠鸟的颜色很丰富，羽毛会根据光线呈现出不同的光泽，孔雀蓝便是其中之一。而用翠鸟羽毛制作出的头饰，有"永不褪色"之说，这也彰显了它昂贵的价值。这种颜色善变的特性也与忧郁感很相似，它给人清凉感，也包含一份潮湿在里面。郁，也是潮湿的、冰冷的，像是冷风吹透骨髓、雨水打湿脸颊，阴郁得找不到阳光。

灰色有很多种，这里主要用到中灰色和木炭灰。中灰色曾被人认为富有哲学家式的思考，正是贴合了阴郁的思绪。同时中灰色与木炭灰是偏冷色调的灰色，也可以更好地与孔雀蓝融合。木炭灰

比中灰色更深几度，却也没有深到如同黑色般不可挽回。这种灰可以让画面沉重一些，却还保有空气感。木炭灰是时尚的象征，很多"性冷淡"风的服装品牌会运用到这种灰色来体现高级感。很多人会选择在正式的场合着木炭灰色西装来体现自己沉稳、内敛的性格。这种颜色是灰色中包容性最强的，适合于各种肤色、人群和场合。

▲ 中灰

▲ 木炭灰

郁 / 色组

蓝色通常给人平静、清澈的感觉，但是与灰色结合的时候，蒙上了灰度，明度和纯度都有所下降，更容易体现出忧郁的气质。灰色在这里可以充分发挥它沉稳的作用，中和孔雀蓝过于绚烂的姿态，消融掉颜色中高傲的一面，使画面呈现出忧伤的感觉。这种忧伤因为孔雀蓝的特性，又多加了一些湿润的感觉，像是被眼泪浸湿过的画面。

郁 / 构图

忧郁应该是小心翼翼的，像是怕碰坏的珍贵的玩具，静静地放在那里。不曾拿起，也不曾放下。因此，可以选择偏于画面一侧或一角的不稳定的构图，避免对称。

第一张女孩的双眸是忧伤的，可并不会哭出来。发丝是散乱而灵动的，蓝色像是一阵风，带着这份情感飘向更远的地方。伴随着盛开的孔雀蓝色的花朵，花香好像也透着一股阴凉。整体偏左侧的视觉重心和半张脸呈现的不对称，表现出无限愁思，才下眉头，却上心头。

第二张从男人的角度去讲。他半仰着头，像是在感受着忧郁。人这个主体处于画面一角，整体的"势"跟随人物动态向斜上方走，为下方色块和水迹流淌留出足够的空间，颜色上主要

▲ 忧郁的眼神与偏于一侧的构图

▲ 树影和远去的飞鸟

运用了灰色，并在肩头渲染了一些孔雀蓝、黄色、紫色等，这是为了丰富整个画面，使其不至于被灰色压得太过沉重。颜色自然地流淌下来，无法阻挡，无法倒退，就像忧郁的情绪一样，是不受控制的，总有它自己要去的角落。向下流淌的势和人物向上的势相互对抗，使画面产生更大的张力，张力中心，为人物的阴影部分。在彩色的阴影里轻松地画几个树影，伴随几只远去的飞鸟，画面的空间感被无限放大，忧伤好像去了更远的地方。同时，这种小细节的加入也可以引发人的

▲ 男人与植物之间的关系

另一种感觉，会觉得他的心里不止有忧郁，这种情绪并不外露，但向内却有一个广袤的世界。

最后一张整个画面更着重于运用蓝色和灰色之间微妙的变化。人的头发和围绕在周围的叶片均为蓝色和灰色。男人的头微微倾斜，眼神中有一些忧郁，叶片随意遮挡着男人的脸，这种构图的形式也可以加重一些忧郁的气氛，产生一些掩映效果，令比较平稳的视觉中心产生一些变化，这种遮挡关系让环境与男人的互动更强。

在这个恍若轮回的空间里

不记得哪一年

哪一天

哪一个人说过一句话

所以现在我站在这里

遇见了你

悸动

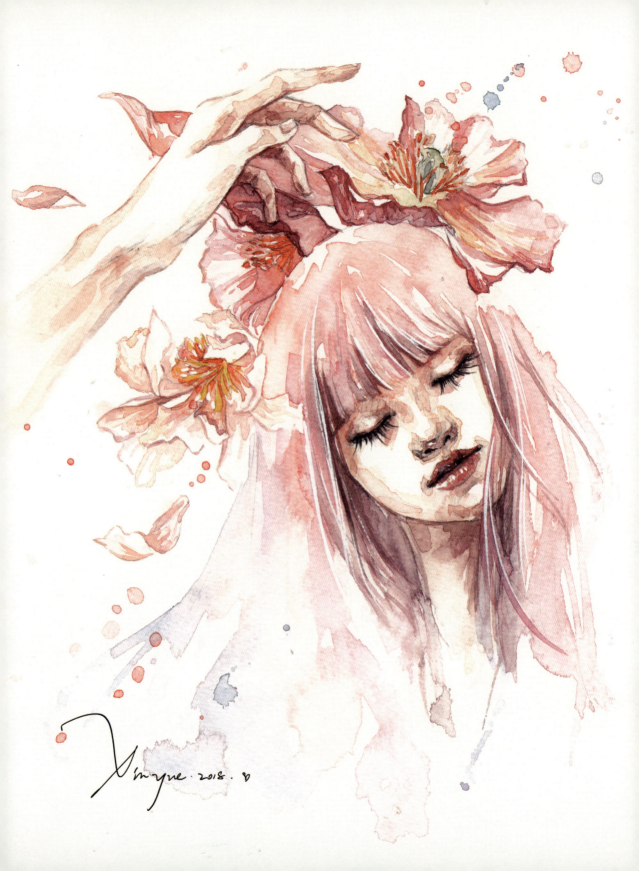

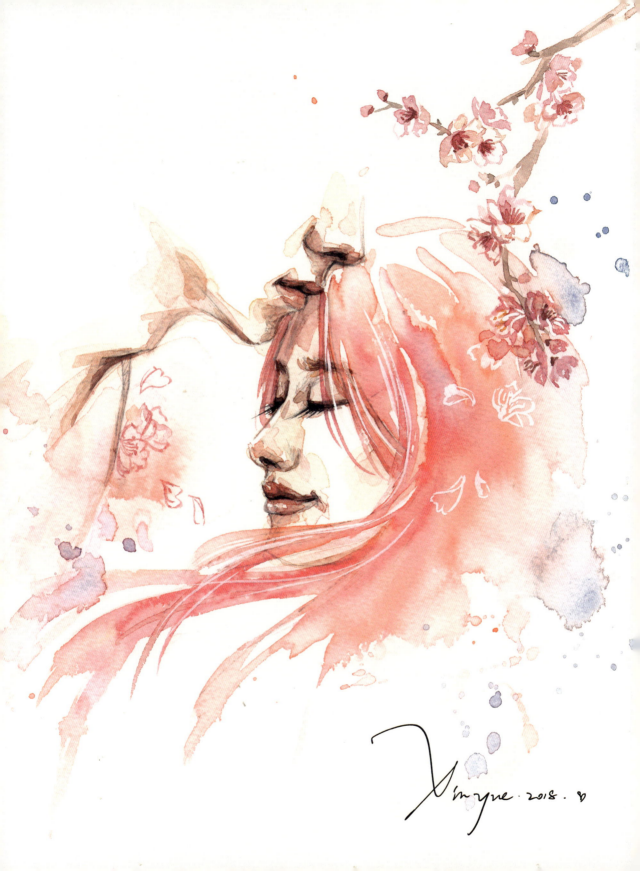

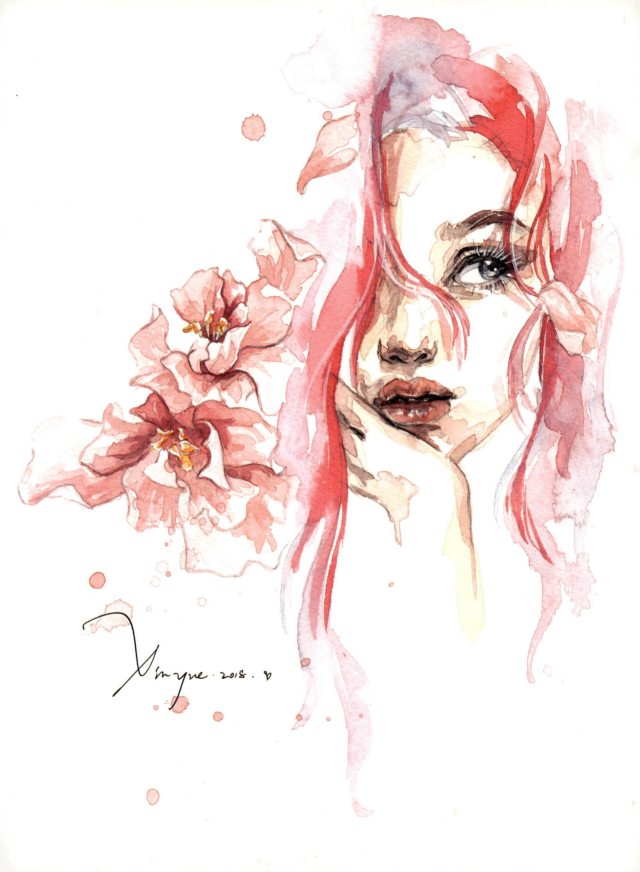

怦动 / 情

怦动也许有很多种，可能不只是人与人之间的，也不是男女之间的。但在这里，我想要讲的是初恋的怦动。画面应该是看上去清清淡淡，带有一些甜腻，同时又觉得很干净，就像初恋给人的感觉。

初恋是这一生任何时段都可以拿出来品一品的话题。想起那个年纪的怦动，喜欢上一个人是稚嫩又突然的。这个人的外表没有那么完美，性格也没有那么好，也不符合任何身高比例。可能就是因为那天阳光刚好从窗户斜射进来，也可能因为他穿了一件白T恤，还可能因为她梳了一个马尾辫，发香时不时地飘过来，一个微笑就让人沦陷。在青春期喜欢上的人，是最真诚、最无可替代的，也是那个年纪对自己的执着。

悸动 / 色

悸动，是脸颊发烫，是心跳加速，是想要靠近又假装不在乎，那个微妙的距离让人上瘾。悸动时的内心有一点骚动，空气中都弥漫着温热的气息。初恋是甜甜的，如桃花含苞待放。眼前的人闪着光，心也是暖暖的。因此在这里，悸动的颜色是桃花色，是粉嫩中还带了一点风拂过的感觉。

粉色系是悸动的主色系，它们是比红色要淡的颜色。红色通常被定义为爱情的颜色，而悸动是初恋，并没有热恋那么成熟和浓烈，情绪是微妙的，感情的表达也是含蓄的。因此在悸动这章，在红色中加了一些白色，让浓烈的感觉稍淡一些，形成了粉色。粉色本就是少女的颜色，提到这种颜色会自然地联想到恋爱。这种颜色像是

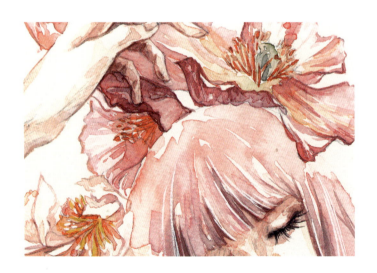

▲ 粉色系

▲ 粉色系

害羞时脸颊的绯红。粉色，也是桃花的颜色，花开得刚好，还带了一些矜持。它是间色，红色中加一点白，也可以加一点黄，还可以加一点紫罗兰。这种颜色是公主裙的必备色，也是大部分女孩都喜欢的颜色。粉色通常会与少女关联到一起，喜欢这种颜色的人心思一定细腻又温柔，对世间万物充满了同情心。

▲ 桃花系

在"悸动"里,粉色的运用从淡到发白,到粉得发红都可以。暖起来像肤色,冷起来又靠近紫罗兰。画面整体在粉色的空间里,利用深浅和冷暖的变化塑造一个被粉嫩包裹的空间,好像空气中都弥漫着恋爱的香气。暖色的粉可以与人物脸部和手部的颜色很好地融合,也可以让画面看上去更加温柔。偏冷的粉色,也叫玫瑰粉,主要用于头发。这种粉色很艳,是粉色系中最跳跃的颜色,一般用于性格比较活泼可爱的人物。这种颜色在画面中可以加强节奏,让恋爱的气息更加浓郁。

蓝色是很好用的颜色,它可以代表平静,也可以代表忧郁,还可以代表宽广。在《悸动》这个章节里,可以在淡粉色中稍微融入一些淡淡的蓝色,让颜色过渡为淡紫。这种颜色出现在画面中可以营造一些忧郁又神秘的气氛,让画面感觉更透气。

在这里我还想特别提出白色。对于白色可以有两种理解:一种为穿插在画面中,特意勾勒出来的白色;另一种为留白。最早的时候白色不被列为颜色,

◀ 蓝色的运用

它更趋向于无色、待填充。白色有很多含义，有褒有贬。当提到白色时，最容易想到的是单纯、贞洁，就像白色本身一样没有污染。因此西方婚纱的颜色以白色为主，象征了贞洁、忠诚的爱。而这些象征意义刚好适用于"初恋"。白色还会与科技联想到一起，比如云彩是白色的，航空服是白色的，很多与科技相关的商业设计都是白色的。黑色象征死亡、魔鬼，白色则象征神圣、天使。所以很多有信仰的民族也会穿白色的衣裳，西方绘画中上帝也经常会穿白色的袍子。

悸动/色组

只用一种颜色，画面总是单调的；冷暖结合，会让画面更有层次。粉色作为主色调，为画面增加了少女的味道。不经意点缀的蓝色会让画面甜而不腻。然而这的确是初恋的颜色，如花微开，如清风徐来。白色在每个章节都有体现，之所以在这里会特殊说明，主要是因为"悸动"相比较其他情绪，在表达上更趋近于"清淡"。这样的处理方法会更容易给人"初次"的感觉。所以这里的白色相对于其他情绪中的白色，利用率更高。如果想要在画面中撒一些白色水滴，或者在必要的地方画几笔意向元素也未尝不可。

悸动/构图

很多事情即将发生的时候要比发生的时候更容易到达情绪最高点。比如在西斯廷教堂穹顶那几幅著名的壁画——米开朗基罗的《创世纪》，它由九幅宗教题材的故事组成。其中最动人的一幅叫《创造亚当》，它的动人之处就在于画中两个人的手指处于将要触碰却还没有触碰的那个瞬间。这种手法的处理可以强烈地引发出观者的想象和期待，因为没有画出触碰以后的样子，所以之后会发生的事情便在观众脑海中被无限放大了。

这种富有戏剧性的表达，也可以借用在《悸动》这章。因此第一幅画的处理参考了这种方法，一只手悬空在女孩的头顶，想要抚摸正在做梦的她。手的悬空是期待，是想要触碰却又收回手的踌躇，让悸动的感觉更加明确，就像初恋时的心情。粉红色的花朵盛开在头顶，花瓣随风而落，像是桃花的气息随风弥漫，让人不禁去想象触碰后会发生的事情。

第二张是一个男人在亲吻女人的额头，状态有些许静止，好像要把这个瞬间无限延长。画面右上方随意勾勒几支桃花，花瓣随风飘落，发丝也跟着轻舞。这样的处理更像是用环境中的"动"来衬托出亲吻时的"静"，让这个感动的瞬间长久地停留在这里。

第三张选用一个相对俏皮的表情。女孩托着腮，眼神挑向斜上方，呈现出一种半思考的状态，像是在琢磨着如何靠近那个喜欢的人。这一张的构图选用一半人一半花的形式，把更多的空白留在花朵一边，花瓣随着风飘在女孩周围，让花和人自然融合。长发遮挡了人物的小半张脸，欲扬还抑、欲语还休的构图手法更加突出了悸动的主题。女孩头发的颜色和花朵的颜色采用不同色相的粉色系颜色，头发偏冷，花朵偏暖。这样可以让画面颜色更丰富，同时也可以区别开两种不同的事物。蓝色点缀在头发的个别地方，增强立体感，也使画面颜色更丰富。

▲ 手的运用

▼ 眼神

我梦见自己在梦中醒来

青草香伴着雨水味

窗外多了一棵樱花树

我奔向白茫茫的草原

你拉着我纵身一跃

坠入深海

你爱大海

而我偏爱那点点波光

幻
想

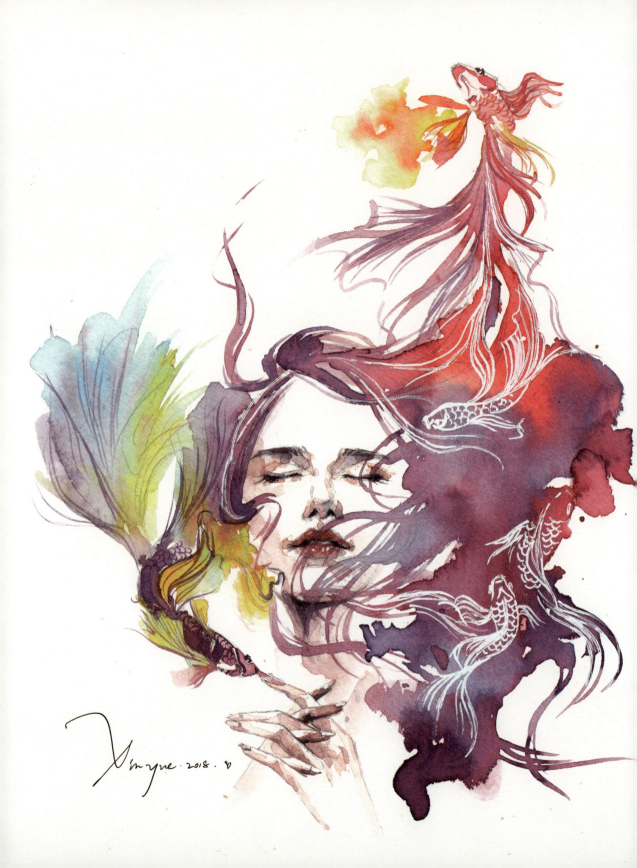

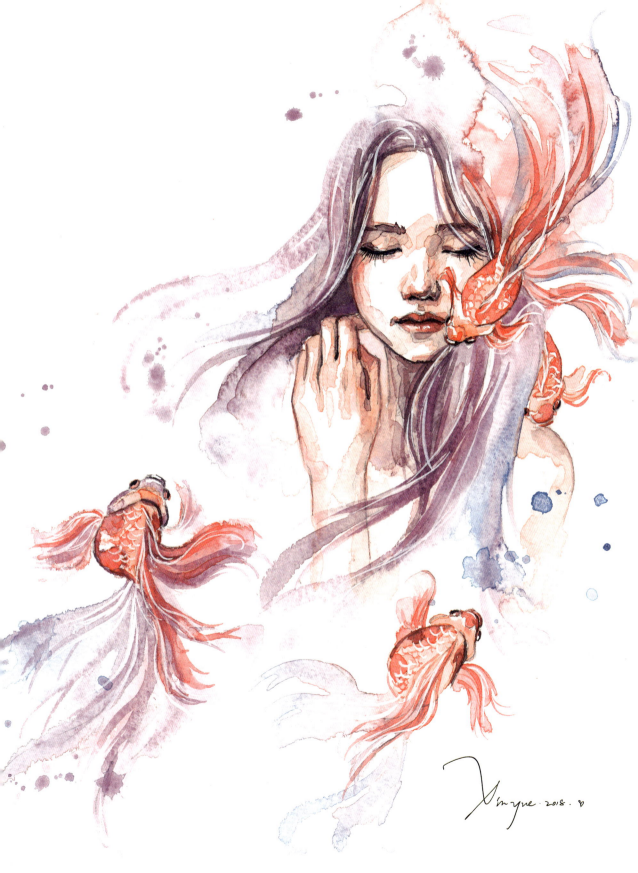

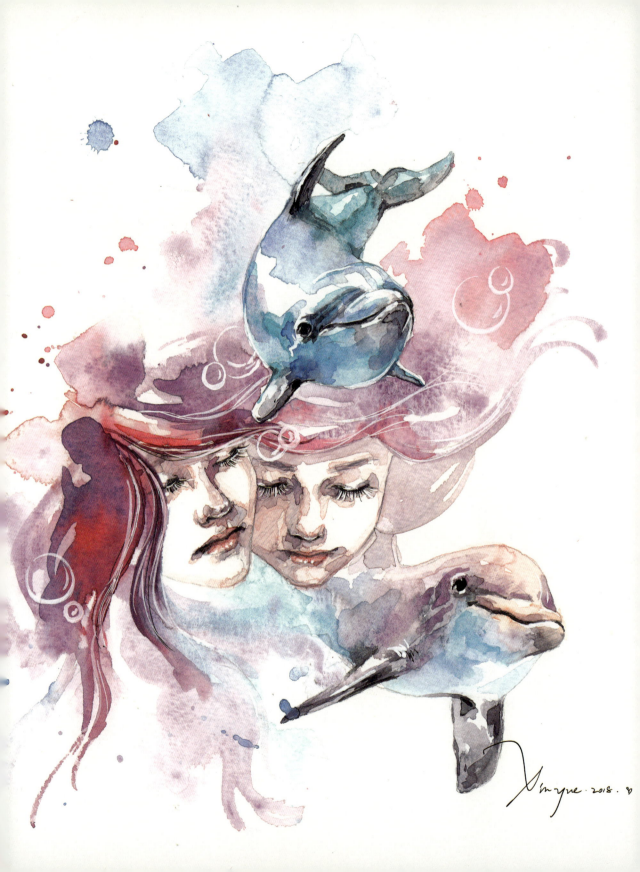

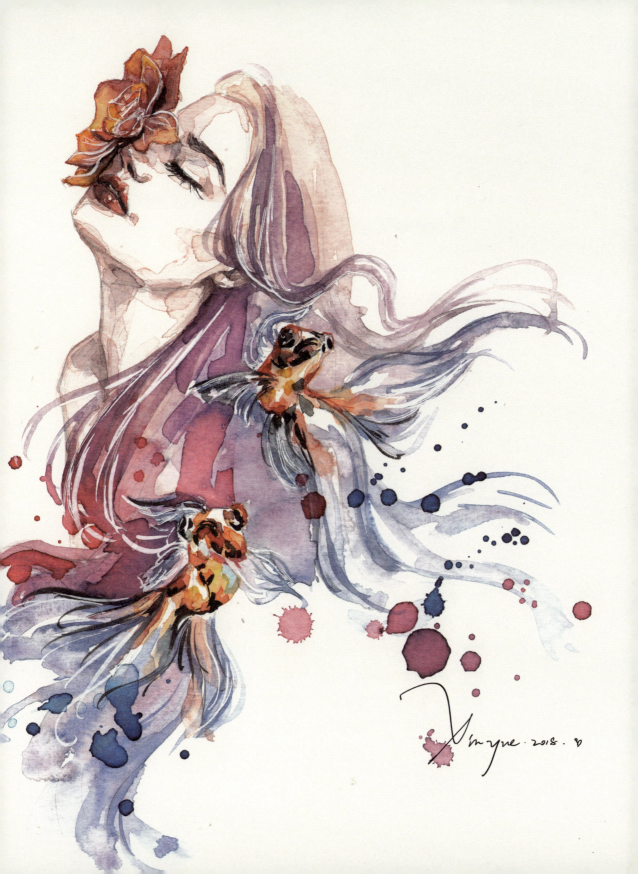

幻想／情

有了幻想的力量，人变得不再孤单。世界似乎变得很小，我们开始强大起来。很多人认为幻想是不切实际、虚无且没有道德的。但幻想也是无处不在的，它更像是人的期待，并成为在困苦中坚持下去的勇气。因为有了幻想的力量，人不再孤单，世界变得很小，我们开始强大起来。因为幻想的存在，人们创造了更多可能，社会在不断发展。幻想是人的信念，促使人改变着自身的磁场，让每个人成为更好的自己。如果你是一个有梦想的人，幻想一定是你坚强的后盾，推动着你逆流而上，直至那个遥不可及的真实世界。

幻想／色

如果非要给"幻想"加一个界限，那就是没有界限。但是在色彩的呈现上，这章主要选择蓝、紫、红这三种颜色作为主色。它们的结合，让画面充满更多可能性。

蓝色可能是最平易近人的颜色吧，它让人放松，是不张扬而温和的存在。蓝色是海的颜色，那种蓝一般统称为蔚蓝。然而在不同的光线下，因水的含量不同也会呈现出不同的蓝色。比如日出前的海是偏黑的蓝色，日照极为充足的巴松措湖水水面则呈现出偏绿的蓝色。在"幻想"中，群青是最容易与紫色和红色相融合的蓝，但是如果只运用这一种蓝是无趣的。从孔雀蓝到黛蓝，任何一种蓝都可以成为幻想的颜色。

▲ 蓝色

▲ 蓝色

在众多欧洲的名画中,蓝色都被大量运用,它代表了一种渴望和无边无际。就好像每次看到梵高的《星月夜》,在那些蓝色的线条里,看到的似乎不止是夜空。蓝色也可以让我们感受到放松和平静,很多运动品牌还有休闲娱乐的场所,总是不难发现蓝色的存在。如果把不同纯度和不同明度的蓝色搭配起来,会让人感受到轻松和愉悦,就好像细胞都在跳跃。

▲ 紫色

▲ 红色的点缀

　　紫色实则是蓝色中加了点红，是一个同时跨越了冷色和暖色的颜色，它是骄傲的。在大多数人的认知里，它更多地象征了权力。诸多历史文献记载，官员朝服，紫色为贵。但紫色也是浪漫的颜色，是性感的首选，同时也是最神秘的颜色。在《幻想》这个章节里，不仅有淡紫色，还包含了蓝紫色和丹紫色。这里主要是把蓝色与紫色碰撞在一起，再稍加一些透明感，就形成了一种充满花香的颜色。这种颜色是有味道的。梦也是有味道的，如果你曾经闻到过，那么你就是一个幸运的人。

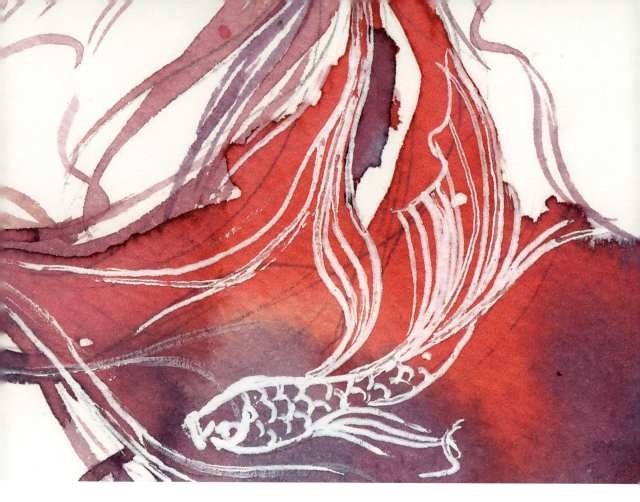

▲ 红色与紫色的微妙融合

　　红色不是"幻想"这个章节的主打色，但它可以让冷艳的颜色增加许多柔情，它也用自己的热情让画面变得更积极。所以红色总是会在其中不小心出现，不直接，却也必不可少。在这里，红的运用更偏向桃色，当与蓝色和紫色碰撞以后，颜色的倾向就更加微妙了。试想一个画面，在暖阳里，一个斜倚窗边的女孩儿正闭眼微笑，她在想什么？她此刻一定很幸福吧，也许正在回味恋爱的滋味。这个画面应该是粉色的，也许用桃花比较贴切。希望在这几种颜色里，你可以感受到幻想的自由。

幻想/色组

《幻想》比其他篇章更偏向"感性"。其实表现幻想的确有很多种可能性,"蓝、紫、红"不过是其中一种呈现。很多人喜欢用"夜空"去体现"幻想",那些画面里会加入更多黑色,然后用白色和盐粒去点出大大小小的星星来体现浪漫。这种表现手法也很贴切,但是在这个章节中,刻意避开了这一惯性思考方式,这是为了让画面变得更具象。当蓝色、紫色和红色在一个空间里出现时,那种浪漫而鲜活的感觉是极致的。

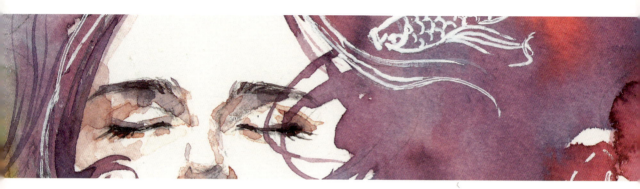

▲ 幻想的双眼

幻想 / 构图

　　幻想本就是没有边界的。可能你怀抱着一顶魔术帽，可以随时从里面掏出意想不到的宝物。这次是一只兔子，下次可能还会是一只狼。要小心，这里的空间很大。

　　因为这种空间的需求，在构图的时候可以把主体放在一端，或下沉，或漂浮，总之自由感是必须的。人，已经不再是主角。大脑迸发出的色彩，才是承载幻想的主体。至于里面有些什么，想到什么就是什么。比如"带翅膀的鱼"，它可以代表自由。我在脚踝骨纹了一条飞鱼，每个人见到它第一个反应是"好看"，第二个反应是"好奇"。我解释说：因为这是一条长了翅膀的鱼，所以它可以上天，可以入海，想去哪里都可以。也许你会觉得牵强，但那就是我的自由，幻想也是自由的。其实在不少摄影作品中很容易找到这种构图方式，另外中国画本身所讲求的"留白"，也是为了给画面一个幻想的空间，让可能性更大。

在这个章节里,画面全部运用了闭着眼睛的姑娘,在她没有睁开的双眸里,可能有你看不见的世界。她应该正在做梦吧,或许画面中出现的事物只是其中一种状态。每个人的想法都不太一样,这不重要,自我一点就好。第一张人物微闭着双眼,双手交握像是想要祈祷,让幻想的事情成真。几条斗鱼自由地在周围嬉戏,与女人的头发自然地融合在一起。其中一条斗鱼亲吻着女孩儿的指尖,像是在实现她的愿望。

第二张也是女人与鱼,只是这一张女人在画面的左上方,遵循偏安原则,给画面的右下方留出大量留白,让头发和金鱼的尾巴都有更好的施展空间,让"水"和"幻想"的思绪蔓延开来。

▲ 被斗鱼亲吻的指尖

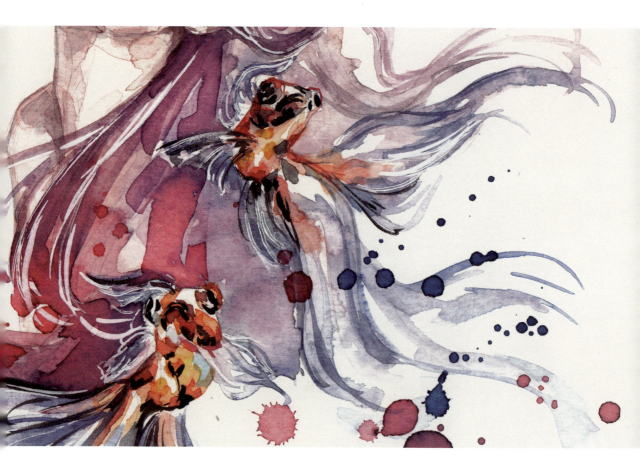

▲ 金鱼与发丝

第三张女人在画面的右上方,三条金鱼呈三角形构图在女人周围嬉戏。这种三角形是绘画中很好用的构图形式,它既可以让画面不四平八稳、太过稳定,又可以给人均衡的感觉。第四条金鱼巧妙地从女孩的后面露出一点头,让鱼和头发分成三个层次,也让稳定式构图变得不单调。

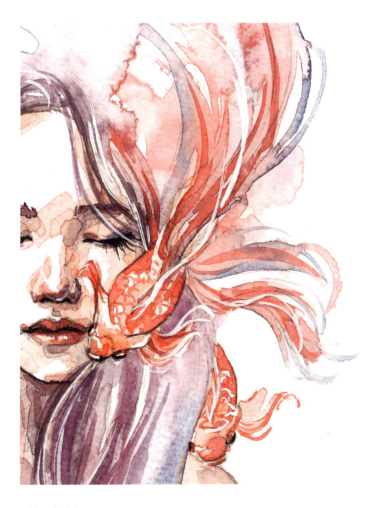

▲ 第四条金鱼

海豚与泡泡 ▶

最后一张运用海豚这个元素以丰富画面。两只海豚一蓝一紫，围绕着两个女孩，营造出一种"水"的环境。人物以紫色搭配红色作为主色调，与偏冷色的海豚融合成一幅浪漫又可爱的画面。像女孩们心中所想，便是海豚所寻。在人物的周围点缀几个泡泡，可以加深"水"的浪漫，同时也可以让画面内容丰富而灵动。

海豚 ▶

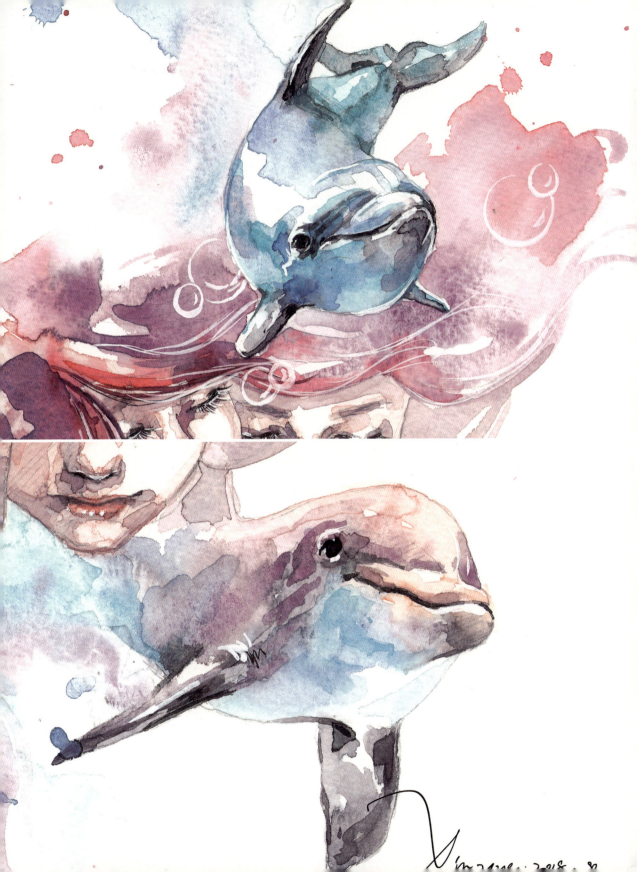

习惯带我们走了很远

离别生长在指缝之间

人来人往

相伴一程

上万个路口

分别于左右

终究有人要先走

悲伤

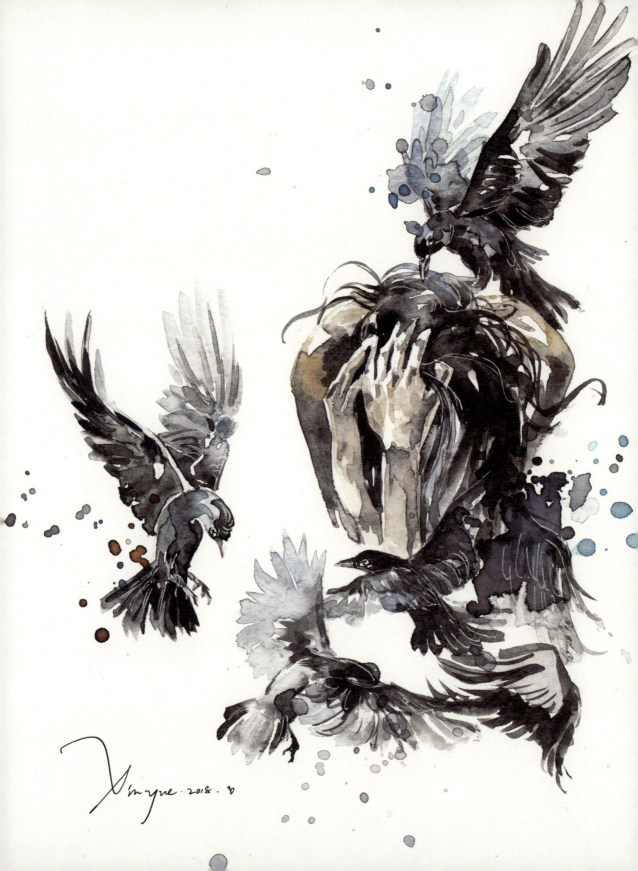

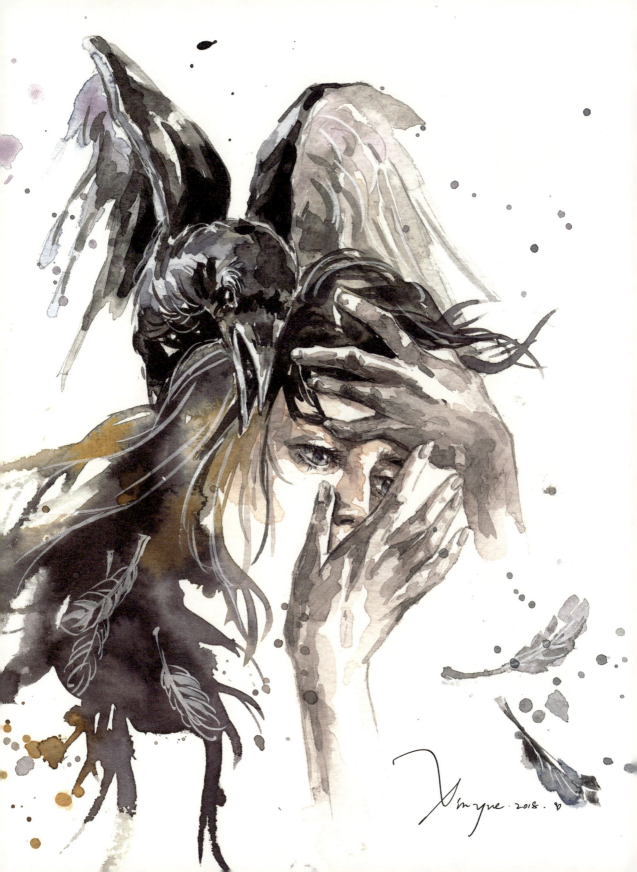

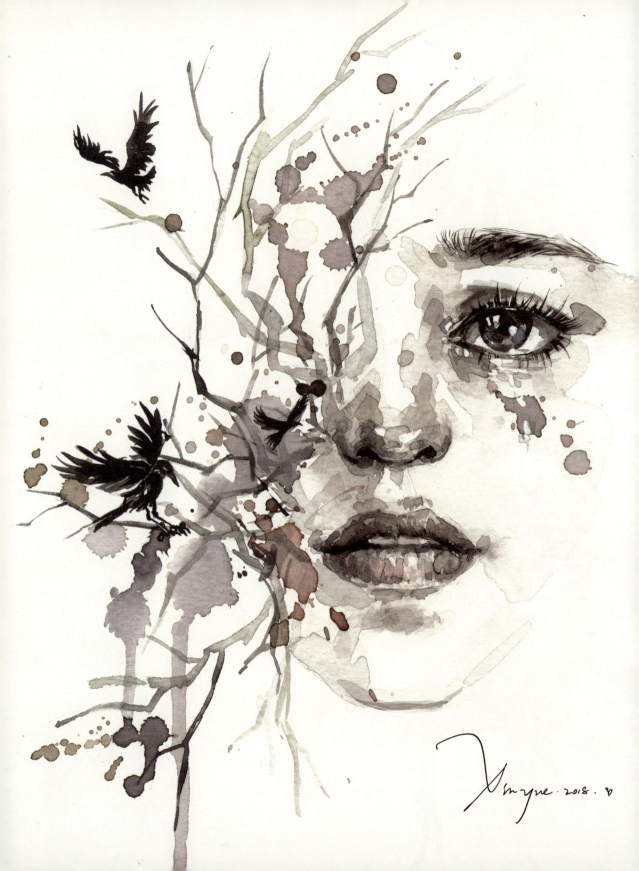

悲伤 / 情

　　有始必有终，有生必有死。可怕的不是最终会分开，而是从一开始就知道结局，却还是要慢慢走向不想迎来的终点。要背负的太多，承受的压力远远超出自己的想象，别无选择。人悲伤到极点的时候，无神、无泪，就像开心到极点的时候也是可以泪流满面的。悲伤的时候像是掉进一个黑洞里，拼命想要抓住一点点光，给继续呼吸一些勇气；像深陷在泥沼里，越用力，越埋进黑暗里。痛久了，不知道悲伤是什么滋味；不知道心是热的；不知道眼泪还可以流出来。欺骗成为继续前行的动力，谎言让生活过得好一点，假装一切都是美好的，假装眼前不是灰色的。

　　悲伤比忧郁更加深沉，是眼前和心里都没有什么颜色了。我想要用一种无助的状态去表现这份沉重，眼神是呆滞的，身躯是蜷缩的，这种与世隔绝的状态可能是最好的表现形式。

悲伤/色

悲伤的颜色是陈旧而昏暗的黑灰,还可以稍带一些灰度较高的其他颜色作为调剂,是给这份苦难加入一些慰藉。

灰色是悲伤的主色调,灰色的选用可以由深到浅,由冷至暖,没有界限。它是介于黑与白之间的颜色,这种颜色经常被人忽视和厌弃,甚至很多人不承认这是一种颜色。说到灰色,会联想到"颓废""苍老""悲伤"等一系列阴暗的词汇,的确没有办法给人正能量。灰色虽然在叫法上很单调,但随着时代的发展,灰色变得越来越丰富,比如发蓝的青灰色,偏暖的赭灰色。高级灰已经成为家居、服装等各个行业里标榜的颜色,颜色变化之微妙,已经无法细分。然而

▲ 偏浅的灰色

▲ 偏暖的灰色

▲ 偏冷的灰色

灰色确实是低调的,我一直认为它是很有内涵的颜色,放在众多颜色中总是被忽视,却好像自己独有一片气韵。它是忧伤的,屏蔽着红色的炙热、绿色带来的希望、紫色的骄傲,它也不像黑色那么强势,只是静静地躲在一旁暗自神伤。

灰色给人的最直观的感受恰好贴合了"悲伤"这个主题。人在最悲伤的时候没有感觉,想一个人躲起来,最好不被任何人打扰,就像灰色给人的感觉。那个时候人悲伤的状态也到达了极点。很多

▲ 偏深的灰色

▲ 铁锈黄

人认为黑色耐脏，可我认为最耐脏的是灰色。试想如果黑色和灰色的纸张上都滴了一点白色，最先被看到的一定是黑纸上的白点。所以灰色也是极度富有包容性的颜色，很好隐藏，可以给人传递出屏蔽或者拒绝的意思。

铁锈黄是拥有历史感的黄色，表面像布满尘土。它与明黄色相比，给人完全相反的感觉。铁锈黄时常在工业领域出现，充满了陈旧感。在黄中过渡灰黑色，用不纯粹的肉色表现人体肌肤，显现画面中的人物经历了很多困苦，给人一种沧桑的感觉，加重情绪的渲染。

▼ 有历史感的肌肤

深蓝色本就有忧伤的成分，如果再加入一些灰色，形成灰蓝色，会让情绪变得更加忧愁。在画面中，灰蓝色既可以让漆黑的乌鸦不那么单调，也可以使之与人体的肤色形成协调的冷暖关系，可以很好地融合到黑色里。

悲伤/色组

灰色是悲伤的主色调，但是如果画面中没有一点冷暖的倾向，恐怕会憋闷得透不过气。在背部加一些铁锈黄表示肉体，在发梢加一些靛蓝与乌鸦遥相呼应，在唇部加一些深红添一点温度，在树枝点一些灰湖绿给一丝希望，每个颜色都是低明度、低饱和度的，融合成悲伤的灰色调。人们惯常认为乌鸦是全黑色的，但是运用到画面中，为了表现节奏而更多地运用了灰色，只让黑色小面积出现，这样可以不破坏整个画面灰色的基调，同时还可以让画面更有层次。而这个黑色也像是内心最悲伤的那个地方，成为悲伤这个主题中必不可少的点缀，它的融入让画面更加深沉。

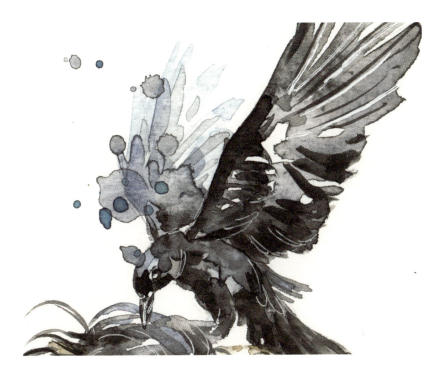

▲ 灰蓝色的运用

悲伤 / 构图

悲伤是弯曲的脊梁，是无神的双眸，是环抱自己的孤独。安静充满着画面，三两只乌鸦打破悲伤带来的寂静。乌鸦羽色乌黑，代表不祥之兆，尽管这种偏见对乌鸦很不公平，但它却恰如其分地表达了悲伤。

三张悲伤的画面中，均以乌鸦和人作为主要的表达方法。

第一张画中是一个蜷缩的身体，头深深埋下去，被乌鸦包围的身躯像是被不幸侵蚀着，无助感油然而生。随意撒上色点的方法很好用，这种点缀方式可以让人与乌鸦的状态都变得更有动感。

第二张画拉近人的状态，眼神是呆滞的，两只手没有规律地摆放，遮挡住面部，呈现拒绝、抵触的状态，是一种痛苦的表达。

▼ 乌鸦的运用

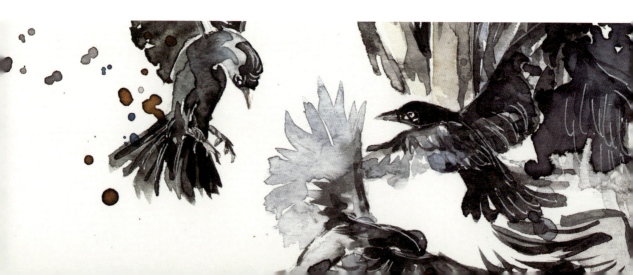

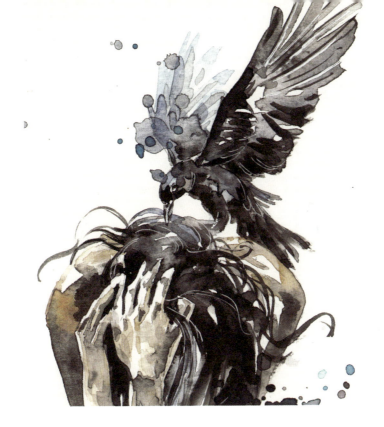

▲ 被乌鸦侵蚀的、蜷缩的身体

▼ 呆滞的眼神

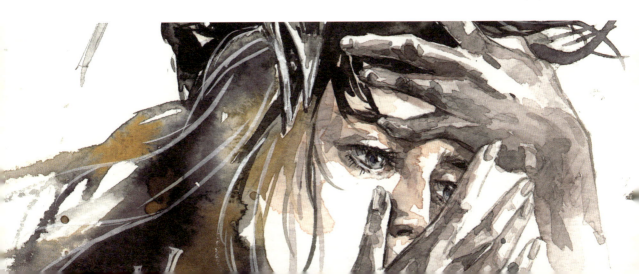

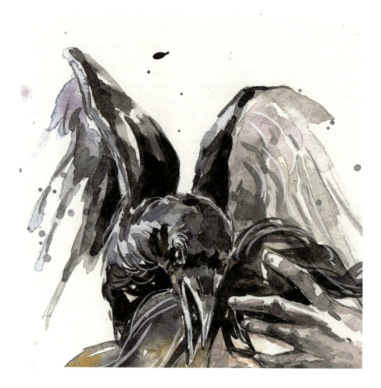

▲ 强势的乌鸦

　　头顶的乌鸦很强势，舞动的翅膀好像要把整个人吞噬。飘落的羽毛可以增强乌鸦的动感，与人的静止状态形成对比，同时可以让画面中的元素更加丰富。

　　最后一张人脸相对于整个画面比较淡，人退到树枝后面。树枝是干枯而杂乱无章的，充满了颓废感，也伴随着一些凄凉。这个画面中缩小了乌鸦的面积，使其成为一个很小的元素点缀在画面中，这样的安排可以增强画面的空间感，让人感觉身处一片更广阔的枯木丛中。

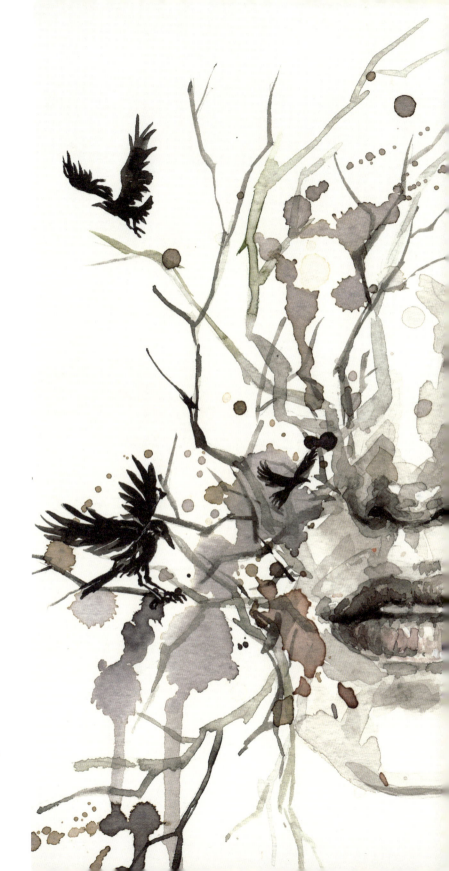

树枝、人脸、乌鸦 ▶

脚下像是踩着冰冷的毡子

四肢也变得麻木

血液迅速凝结至大脑

握紧拳头

连细胞都一起颤抖

指甲划破掌心

鲜血渗出肌肤

却依旧忍不住捶打的冲动

像一只失控的猛兽

愤怒

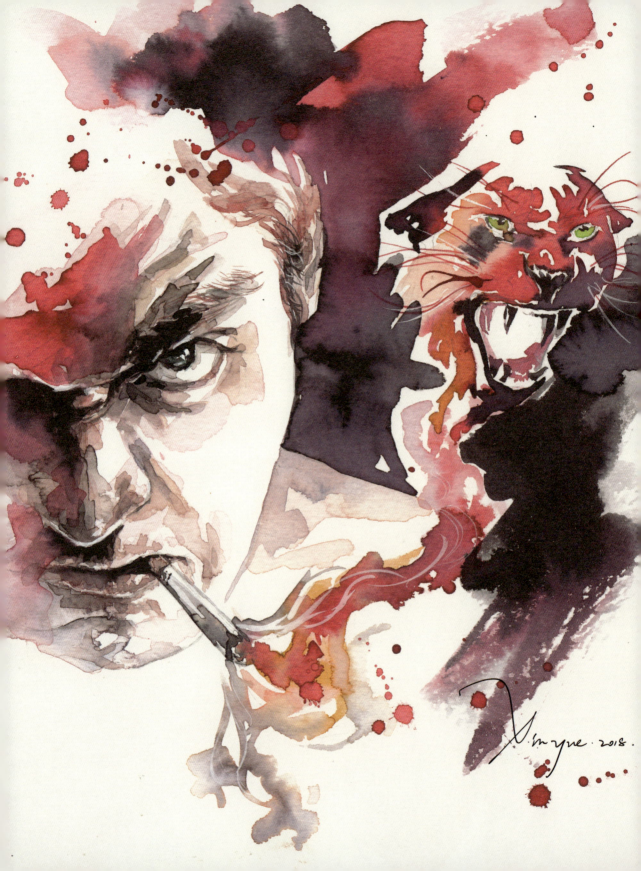

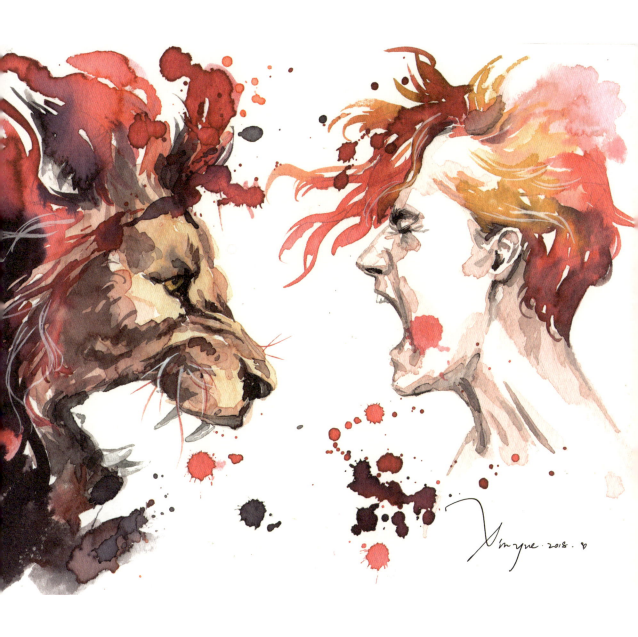

愤怒 / 情

愤怒就像是魔鬼，可以带动身上的每一个细胞一起反抗。冲动的力量可怕到无法控制，是可以产生两种极端结果的情绪。对于善良而意志坚强的人而言，愤怒可以让他战胜自己、战胜敌人。相反也可以使人坠入深渊，后悔莫及。然而这种情绪在发生时，人总是容易瞬间失去理智。人在发怒的时候，也是在伤害自己。我始终认为，愤怒是和伤心并存的，只是愤怒的力量过于强大，而盖过了内心的另一种情感。而当这些情感被发泄出来后，往往会疲惫不堪。这种冲撞性的情绪适合用有力量感的画面去呈现，给人的感觉也像是一种挑衅。

愤怒 / 色

愤怒的颜色是令人情绪激昂的颜色，看到后可以感受到兴奋和烦躁不安，想要发泄出内心的情感。它像能量强大的恶魔一样，让人不寒而栗，想要逃脱。

苋红色与酒红色的诡秘感是可以驱使愤怒的种子。

"苋"，苋菜的苋，苋菜又称雁来红，叶子呈绿色与紫红色相间。苋红色是发紫的红色，它比深红色更冷一些。红色，是火焰、是鲜血、是爱情、是力量、是勇气。在这种浓烈的颜色里加入高傲的紫色，颜色变得深沉而厚重，像是这股强大的力量被深深包裹，散发出一种邪恶感。红色系的颜色都有张扬的特质，生怕被人忽略。红

▲ 苋红色

色系颜色经常用于各国旗帜,像是一种人民意志的宣扬,拥有坚定的决心。在愤怒里,有些红色不仅起到了张扬负面情绪的作用,同时还可以为画面增加一些诡异感。

酒红色是葡萄酒的红,是红色系中气质最好的颜色,它象征了高贵。相对于苋红色而言,它是更偏暖的紫红色,偏向黑色与大红色的结合。所以它包含了红色的热情,也有黑色的深沉,同样暗含一种内在的爆发力量。酒红色比苋红色更让人感觉神圣而不可侵犯,通常喜欢酒红色的人都更注重内在的修养,想要坚定自己的地位,但却也不过分张扬。这种颜色也通常出现在生活中的各个领域,比如服装、化

▲ 酒红色

妆品和家居等。有很多追求小个性，同时又相对保守的新娘，会在婚礼当天选择酒红色礼服。它可以有婚宴时的喜庆，同时又比大红色更彰显权威。酒红色在画面中的出现，可以起到衔接苋红色和黑色的作用。在画面中还可以甩一些酒红色的水滴以渲染气氛，能让冲撞性更强，另外还可以给人"血液"的感觉，像是打斗过后留下的痕迹。

　　黑色在这个章节的出现主要起到辅助红色的作用。黑色在各个情绪中多多少少都会出现，那是因为它既可以表现明暗，又富含多种意义。但是这么实在的黑色千万不要占用太多的画面，否则会给人不透气的感觉。黑色可以让苋红色和酒红色更加深邃，在情绪的表达上，更凸显出愤怒力量的猛烈。在这里，黑色还有一些神秘，可以掩盖住不想暴露在光线下的局部，让"愤怒"这种情绪给人一种蓄势待发的感觉。

愤怒/色组

　　愤怒是所有情绪中最张扬,最有力量的,在这里我主要运用了苋红色、酒红色与黑色的结合。也有很多人会用黑色结合更冷的颜色去表达,但我认为红色系更能体现血液感,可以让画面的搏斗感更强。如果红色代表被发泄出来的情感,那么黑色就是那股力量背后深藏不露的,更强大的力量。只用红色过于浮躁,画面还需要黑色让这股力量变得更可怕。黑色总是出现在深夜,它是深不可测的,会让人害怕,而借由这种颜色散发出的酒红色就可以变得更有力量。黄色作为火焰中的某种颜色,也点缀在了画面上。这样可以与红色结合,在画面中营造气氛,让愤怒的感觉更加强烈,也可以让画面颜色更加丰富。

▲ 黑色与红色系的结合

愤怒
构图

　　人在发怒的时候,眼神是冰冷的;破口大骂时,脸部是扭曲的。在人物的选择上,以男人为主,这是因为男人的确在很多方面都比女人有力量。力量的宣泄有两种,一种是将要爆发时的深沉,另一种为正在发泄的瞬间,这两种在画面中均有体现。人也是动物,人比低级动物高级的点在于对头脑和情绪的控制。人在发怒的时候,如同兽性大发,那个时候很容易暴露出人性的弱点。因此在画面中我选择了男人与猛兽进行结合来表现愤怒,这样会让画面的争斗感更强。

　　第一张为一个微低头向前怒视的男人,画面中并没有呈现出全部的脸,印堂也都凝结成了苋红色。他叼着一根烟,烟雾中弥漫出正在怒吼的豹子。人是主体,豹子是辅助性的表达,这种结合形式有些通感,同时也不枯燥,可以很巧妙地让猛兽与人物产生关系。男人的背后是黑红色,把人和猛兽都明确地衬托出来,同时又不突兀,好像蕴含着某种将要爆发的力量。

▲ 愤怒的眼神

第二张描绘了人与兽对吼的状态，像是双方都在宣示主权，不甘示弱。舞动的毛发和男人的头发形成线性流动，给愤怒的力量增加了一些方向感。四处飞溅的色点让画面更加生动，好像是战斗后飞溅的血液。男人紧闭的双眼像是在拼尽全力抗争，而狮子在怒吼时却是微低头的状态。这种人与猛兽之间的表达差异，可以让画面的力量感更有节奏。

▲ 发丝和飞溅的色点

坚定、迷惑、恐惧、释然

推着我们在跑

眼角与掌心的细纹变换着加深

知来路

知去处

不归途

豁朗

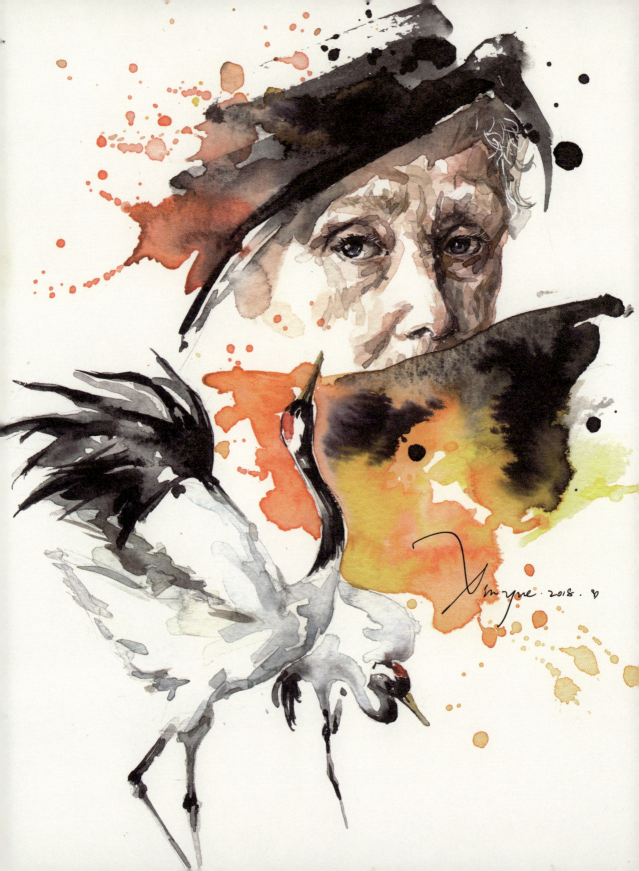

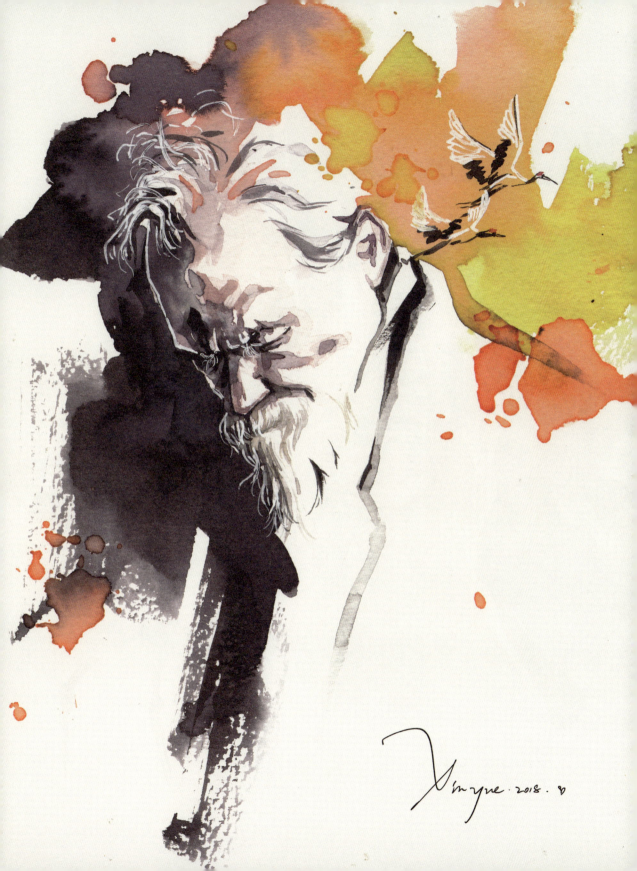

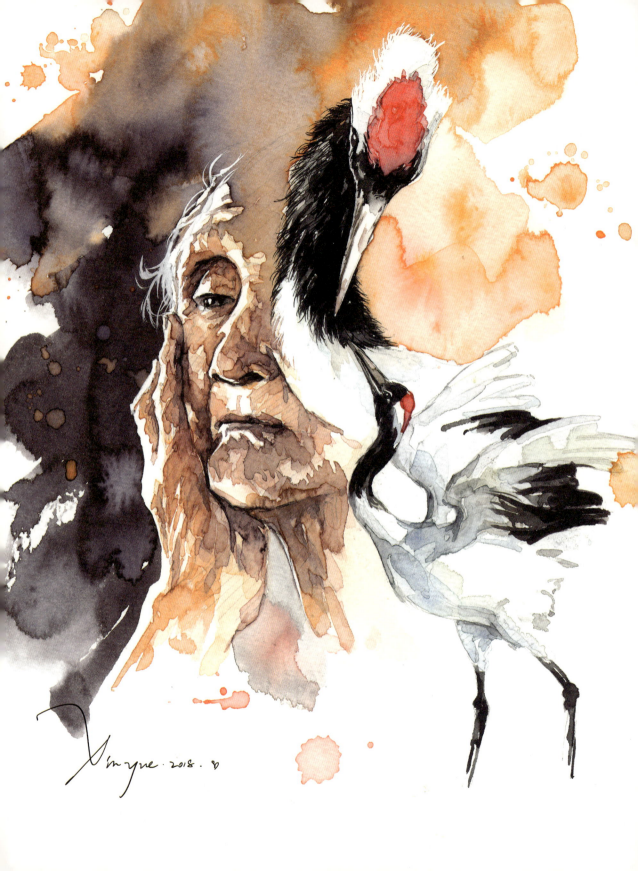

豁朗 / 情

豁朗是某个顿悟的瞬间迸发出来的情绪，人往往不能总是如此大度。想要看开原本让自己矛盾的事情，需要先经历更多挫折。内心豁达是一种高尚的品德，豁朗会让生活变得更轻松。而这种情绪时常出现在有一定阅历的人身上，所以这一章选择用年长的人物去体现，更能贴合主题。

这一章的主题是老人，我对老人最直接的理解主要来源于爷爷和奶奶。爷爷有半身不遂，他痛哼出的"嗯""啊"我在年幼的时候还不是很懂。爷爷重男轻女很厉害，唯独很疼我。在他生病之前，我年幼到不知道醋有多酸，只记得他很喜欢吃面条。每次他在倒醋的时候我就很好奇，在旁边说："倒！倒！"爷爷就接着倒，问我："还倒吗？"我说："倒！"他就接着倒。直到我说："吃！"他就美滋滋地吃着醋泡的面条逗我开心。我妈看见了难以忍受地说："爸，您这怎么吃啊？"爷爷只是笑笑说："没事儿！"

每一代人都会经历不同的时代变迁，再产生新的故事。我们处在人生的任何阶段时都会对人生产生不同感触，当一个人承载了几十年的故事后，从眼神到皮肤，到内脏各个器官，再到心灵，都会留下岁月的痕迹。他们的目光和脸上的皱纹，都如同树的年轮无法被抹去。这个时候的人，内心是坦荡而无所顾忌的。那个时候的通透是选择的，也是被选择的。因此豁朗这个章节从老人的角度出发，以代表沉静和生命力量的颜色相结合的方式去诠释。

豁朗 /色

　　这种豁朗并不是单纯的平静，而是在历尽沧桑、尝尽冷暖后，依旧可以温柔相待。画面主要用明暗和冷暖对比都比较强烈的黑色和橘色去体现，要在画面中表现整个生命的沉静，也想要赋予它一些辉煌。

　　黑色是沉默而高尚的颜色，包容性极强，暗含着许多不能细说的故事，同时也深沉到象征着死亡。

　　说到黑色，总是想到邪恶、不幸和宗教等这些给人沉重感受的词汇。黑色多用于丧服，所以黑无常才会着黑色衣袍吧。黑色的深沉与白色的纯净形成了鲜明的对立，黑色使人坠入地狱，而白色使人重生。黑色也多被政治相关的领域运用，在政权面前，它是严肃而高傲的，拥有不可侵犯的威严。黑色也是最时尚的颜

▲ 黑色的运用

色，如果你去过巴黎，你会发现黑色是最好穿的颜色。它包容了灰色的地面、建筑，包容了天空、河水，包容了人体的缺陷。所以你可以惬意地坐在有红色棚子的咖啡馆前，优雅地喝一杯咖啡，谈一谈人生。黑色是有故事的颜色，画面中的黑色是看不清的空间，好像可以被迫去思考，这个人的一生到底经历了什么，所以现在坐在这里，看着夕阳西下。因为它的不幸、沉稳，也因为它的邪恶和包容，所以它承载了太多，也包容了人的一生。在豁朗这个章节里，黑色代表的是那些经历过的和正在经历的一切，是大度背后的承担。

橘色是太阳中包含的颜色，温暖的颜色，一个充满了希望、可以给人慰藉的颜色。

▲ 橘色

▲ 橘色

橘色不像黄色那么明艳，也没有红色那么热烈，但它依旧是温暖而有力量的。很多人对橘色没有特别的好恶，更多的是忽视它，然而它却默默地无处不在。它可以给人警醒，比如用于安全标志；也可以给人信仰，比如佛教的袍子。橘色是秋天的颜色，它给人收获的满足感，可以让人心情愉悦，就像人到晚年收获了一生的故事。在画面中，它为黑色弥补了温暖，让沉重的生命获得了希望，也让磨难得到解脱。它更像是人走过一生坎坷与繁荣后，留在心里的成就和对万事万物的包容。

豁朗/色组

橘色与黑色，夕阳下的沉默之歌。当世界上最温暖和最深沉的颜色碰撞在一起时，它们所承载的能量是最强大的。它们互相汲取着对方的情绪，弥补自己的缺陷，然而却更加强烈地衬托出各自的能量。就像人生中存在的那些矛盾的人情冷暖，宛如几十年沉淀出一部舞台剧，看上去沉重，却也辉煌，回想起来，会热泪盈眶。这一章的颜色表达不是直接的，对于颜色的体会需要从人心本身出发，甚至把颜色拟人化。他们组合在一起是壮烈的，但壮烈背后也包含了许多坦然，那是一种饱经风霜的沉稳，是宽容大度。

▲ 橘色和黑色的组合（一）

▲ 橘色和黑色的组合（二）

豁朗 / 构图

选择老人做这个篇章的人物，是因为他们脸上的皱纹总是可以打动我。看到那一道道历史的痕迹，会不由得想象自己年迈时的样子，也会去猜想他们到底经历过什么。老人有呆滞却温柔的眼神、松弛的皮肤和挺不直的脊梁。他们看待眼前的年轻人，会有嘲讽，也有羡慕。他们可以安静地坐在椅子上一个下午，可能只是晒晒太阳。

仙鹤有祥瑞之意，是中国文化中地位仅次于凤凰的一种鸟。仙鹤纹样是古代官员朝服上的图案，代表很高的身份地位。在给老人祝寿的时候，仙鹤和松柏一起运用，还可以表达出"延年益寿"的含义。因此在这个章节中"仙鹤"是主要的搭配元素。

第一张中老人退到画面的后面，只露出鼻子和眼睛，这种构图方式为人物增加了一些神秘感。橘色与黑色衔接，并随意撒一些水滴渲染气氛。仙鹤在画面的前方舒展羽毛，却依旧抵不过老人双眸的力量。少部分充满光亮感的橘色，可以把整个画面衬托得更有层次。当强烈的对比展现在眼前时，细节已经没有那么重要了。从颜色营造的气氛里，便可以感受到夕阳西下的安详，与看透世界的澄澈。

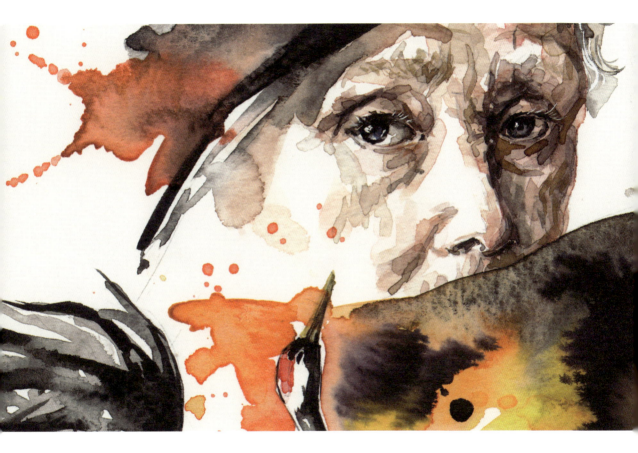
▲ 双眸的力量

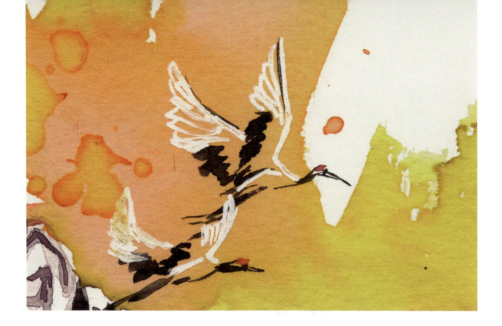

▲ 仙鹤

　　第二张中，老人沉默地低下头，脸的右侧整体埋在阴影中，与左脸的光线形成强烈对比。衣衫构成画面中的大量空白，但不觉得空。画面大部分是昏暗的，看不清的细节里藏了不少秘密，就像人生中经历过的那些琐事，没必要一一说起。橘色从背后衬托出来，衔接出更明艳的黄色。在黄色上点缀两只飞向远方的仙鹤，形成晚霞般更广阔的空间。随意勾勒出几只仙鹤，再搭配几笔皴法笔触，这就是温暖又沧桑的豁朗吧。

　　第三张画面采用逆光的形式，让肌肤的颜色更偏橘色，用窄窄的留白突出老人的脸部和手部轮廓。背景渲染深一些，用接近黑色但更透气的颜色来衬托出画面的光线。老人深深凹陷的眼窝和苍老质感的肌肤让画面充满岁月感。我并没有刻意去勾画出每一条皱纹，而是用不同明度、不同色相的橘色相互叠加去表现。这样的笔触可以让颜色更有生命力，画面也会增加一些流动性。仙鹤作为主要的搭配元素，一大一小、一远一近地出现在画面另一侧。这样的搭配形式让画面更加意象化，而不是死板地去叙述一个人或者一只仙鹤。

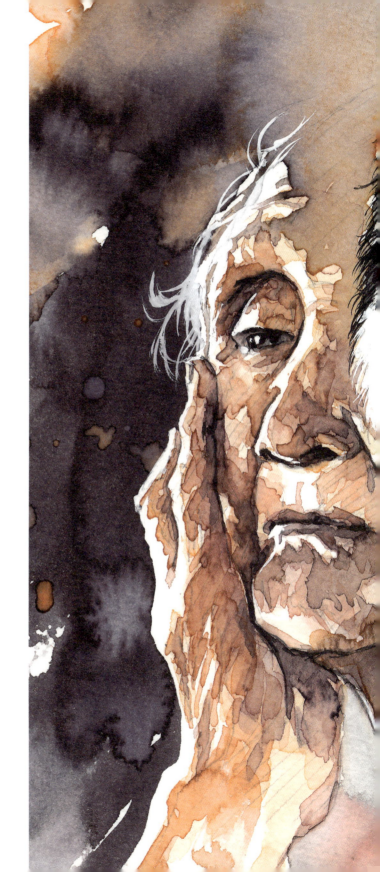

光感的处理 ▶

虫鸣将我唤醒

阳光微弱而刺眼

他起身为我倒了一杯温水

甘之如饴

猫咪跳上我的双腿

矫情地寻求抚摸

我们搀扶着下楼

走过熟悉的路口

看孩子们嬉笑打闹

我们停在河边

等西边的天泛红

听一首小曲儿

相视而笑

幸福

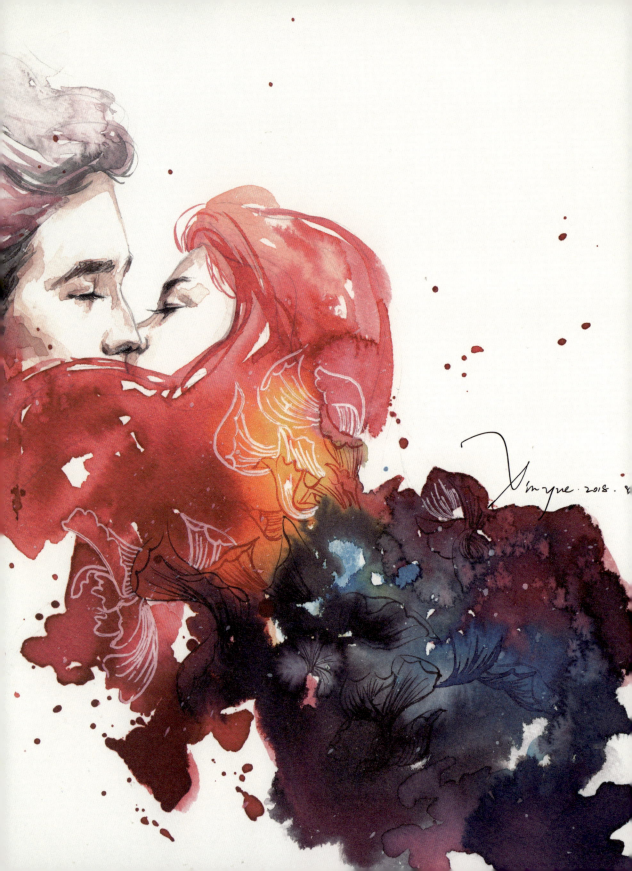

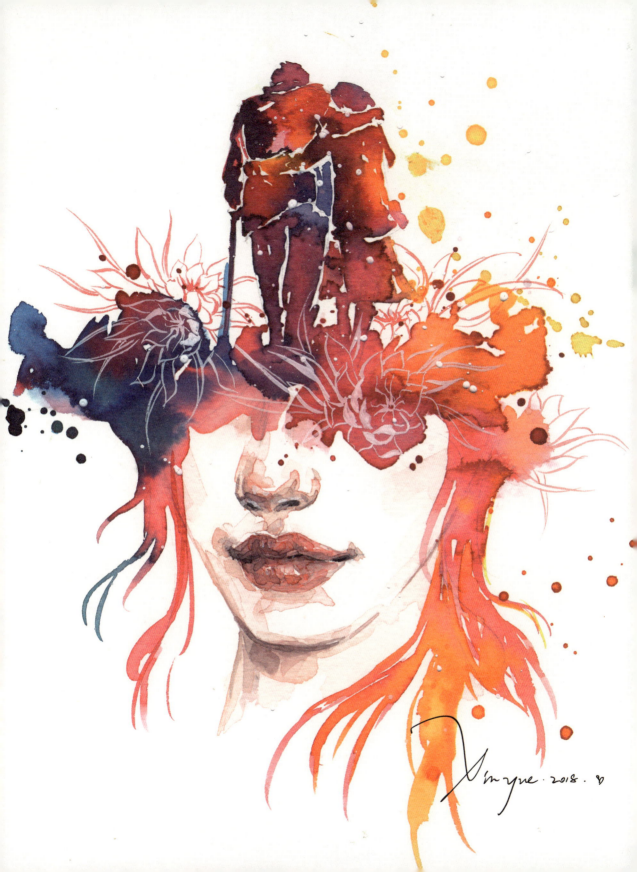

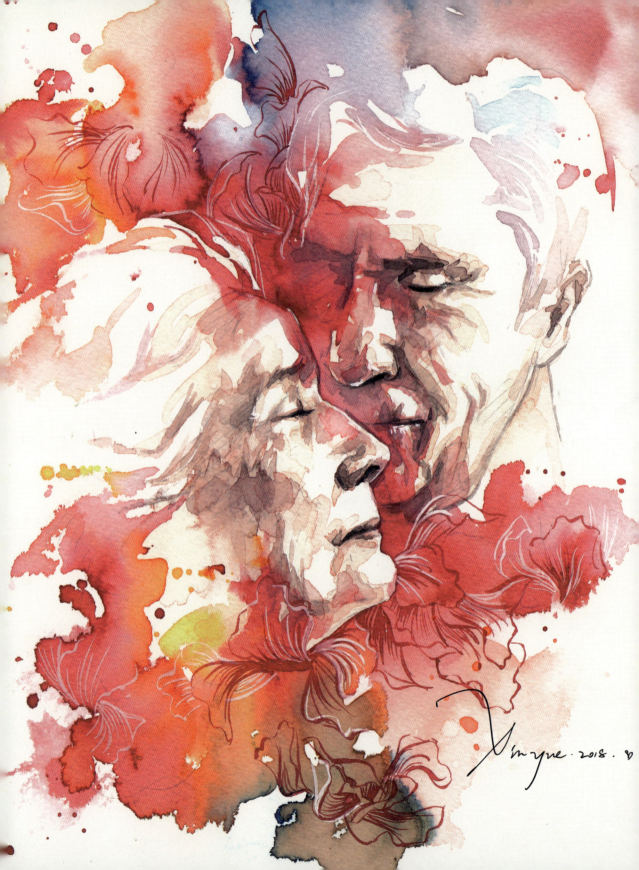

幸福 / 情

幸福感，是阳光照在脸上；是午后的一杯茶；是朋友的一个拥抱；是想吃什么吃什么，想去哪里去哪里；是爱人的亲吻；是你我相伴到老。幸福是一生的期盼和祝福，愿那些温暖着我们、促使我们继续前行的力量可以永远留在心里，愿人生的最后没有遗憾。

幸福 / 色

幸福的颜色很难定义，每个人心里所期盼的有所不同，颜色自然也不同。但是这一章选择从爱出发，给幸福红色，伴随多彩的人生，搭配绚丽的星空。

红色是一个热烈的颜色，在前面几章里它也会经常出现。那是因为红色作为三原色之一，有着丰富的象征意义。红色出现在各个领域，代表不同的意义。对于身体而言它是血液，对于意志而言它是坚强，对于性格而言它是火热，对于情感而言它是爱情。红色在标识里经常被用于表示禁止，同时也会用于警示危险。红色是革命的颜色，是共产主义的标志色，许多国家的国旗中也会有红色。

▲ 红色的运用

▲ 红色的运用

　　红色是爱情的颜色，如热恋中盛开的花朵和奔涌的血液，所以它也是幸福的颜色。红色是吉祥的象征，饱含深深的祝福，还可以驱除邪恶和不幸。在古代婚礼中，新娘通常穿着红色的秀禾服。后来经过时代的发展，才逐渐演变出红色系中的其他颜色。现在的西式婚礼中，新娘依旧会穿红色的敬酒服。对于中国人而言，只有看到了红色才是真的喜庆。就如同过年的时候要贴红色的对联、福字，新的一年要穿新的衣裳一样。

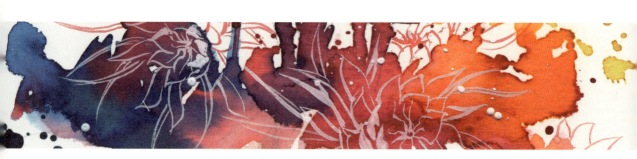

▲ 绚丽的颜色融合

因此，在"幸福"里，红色既代表"爱"给人的真实感受，又包含了一种祝福。画面给人传达出的感受是温暖而有正能量的。

彩色星空是水彩画中最好用的元素之一。把各种颜色自然地融合在一起，让颜色随着水流而走，形成自然的渐变。每一片星空都是独一无二的，就像每个人的一生一样，不可替代。活成自己要的样子，融合成不一样的星空，每一次都是不可复制的绚丽。在《幸福》这个篇章里，星空的运用不仅可以渲染气氛，还代表了人生中每个闪光的瞬间。

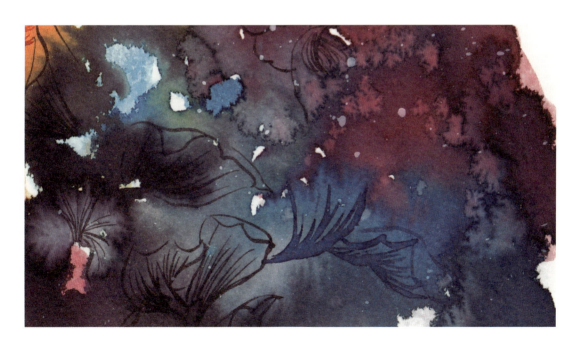

▲ 星空感觉的颜色混合

幸福 / 色组

　　红色是幸福的主色调，它出现在画面中心，营造出爱的气氛，让画面中的人物像是被爱包裹着。星空与红色自然转变、融合，让红色像是从星空中冒出来似的，形成了一个幸福的场景。红色本身给人以比较硬、直接的感觉，当与浪漫的星空结合在一起以后，会变得柔和、浪漫。

幸福 / 构图

每一个人心里都有不同的期待，但是当被询问到"你觉得幸福是什么"的时候，会发现我们的答案都很简单，只要停下手里的事情，幸福就唾手可得。幸福就是身边的每一件小事，用心体会，从爱出发，回归爱里。画面中我选择用两个人物之间的关系来表现幸福，比如亲吻或搀扶前行。主要的位置用红色渲染，星空在环境中蔓延，盛开出花朵，或者幻化出背影。简单勾勒几笔花瓣，丰富了人生，像是绽放出人生中最绚烂的瞬间。

第一张表现的是两个相爱的人正在亲吻的状态。主体人物主要集中在画面左侧，右侧的空间留给头发和星空。这样的处理方式可以让画面更有形式感，蔓延出的星空也更加有流动性。红色的头发遮挡了最直接的表达，却反而让亲吻的状态变成画面的重点，引发人的想象和渴望。根据夜空中颜色的自然走向，随意勾画一些花瓣，像是生命在肆意盛开。这种表现形式不会让画面变得拘谨，反而会增加一些浪漫的感觉。

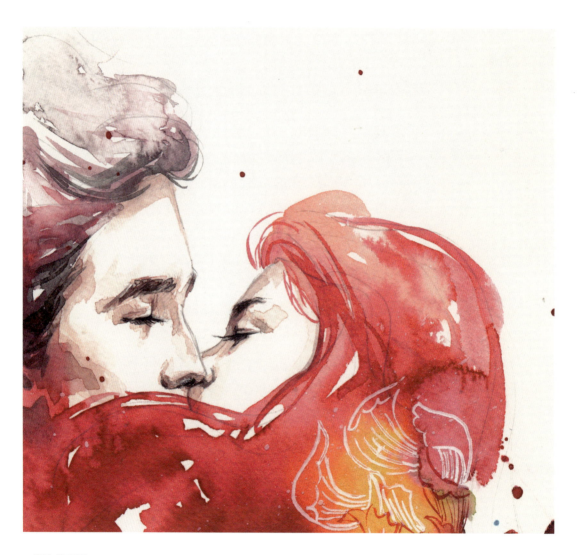

▲ 亲吻的表现

第二张是直接表达出对于"幸福"的想象。人物的脸部是一个载体，画面的上方通过颜色意象化地融合显现出两个人搀扶的背影。这种表现形式要比直接而具体地勾勒出画面更有意境，更像是一种幻影。两个人脚下踏着的是人物的头发，也是星空。背影被夜空烘托出来，营造出强烈的气氛。画面中还点缀了几朵盛放的曼珠沙华，也许这种花被赋予了太多悲伤的情绪，但在我看来，它也恰恰表现了两个人相爱到老不离不弃的决心。

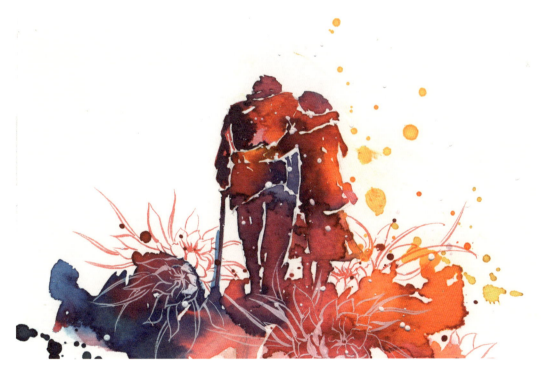

▲ 意像化的搀扶背影

第三张是脸贴在一起的一对老夫妻,像是在感受对方的存在。他们被红色包裹,颜色逐渐蔓延开来,形成淡淡的彩色,这更像是一种成熟的爱的表达。蔓延开的颜色是他们相处一生后留下来的故事,在这个多彩的故事中用红色的线条勾勒出花瓣,让主体人物被花朵包围,幸福感被加强得恰到好处。

▲ 花瓣与彩色的融合

一 本书为了心思细腻，
会因为一句话或一种颜色便可潸然泪下的你而存在